LOCUS

LOCUS

LOCUS

LOCUS

Beautiful Experience

tone 10　心的視界：柯錫杰的攝影美學（玫齡復刻版）

作者：柯錫杰
文字整理：李惠貞（第一版）、盧慧心（第三版 part VI）
美術編輯：謝富智（第一版）、何萍萍（第三版）
影像技術執行：靳立祥
主編：李惠貞（第一版）、CHIENWEI WANG（第三版）
校對：簡淑媛（第三版）
出版者：大塊文化出版股份有限公司
10550 台北市南京東路四段 25 號 11 樓
www.locuspublishing.com

讀者服務專線：0800-006689
TEL：(02) 87123898　FAX：(02) 87123897
郵撥帳號：18955675
戶名：大塊文化出版股份有限公司
E-MAIL：locus@locuspublishing.com
法律顧問：董安丹律師、顧慕堯律師

總經銷：大和書報圖書股份有限公司
地址：新北市新莊區五工五路 2 號
TEL：(02) 89902588（代表號）　FAX：(02) 22901658
製版：瑞豐實業股份有限公司
初版一刷：2006 年 11 月
三版一刷：2019 年 10 月

定價：新台幣 380 元
ISBN 978-986-5406-13-4

心的視界｜柯錫杰的攝影美學

〔玖齡復刻版〕

柯錫杰

目 錄

看 柯 錫 杰 攝 影

「在中國，攝影作為一門藝術，歷史如此之短，我還不知道有誰走得比柯錫杰更遠。」這並非因為他是中國第一代以攝影為職業的藝術家，也並非因為他先離開台灣，繼而又丟掉紐約的工作室，追求攝影這門志業，浪跡天涯，去南歐、去北非，只為了藝術。

中國不乏救國救民的志士，這固然是中國文人的傳統，可是中國畢竟缺乏像柯錫杰這樣的藝術家。「玩攝影或以攝影藝術為職業的，如今大有人在，但就我看到的作品而言，能達到這番境界的，我應該承認，或者以為，唯有柯錫杰。」

攝影作為記錄真實的藝術，有許多傑作，法國攝影家布列松（Cartier Bresson）所拍的1940年代的中國已進入歷史和藝術史。1960、70年代來，攝影從現實中分離而自成藝術，則成了這門藝術主導的潮流。柯錫杰進入這潮流，並逐漸找到他自己的語言。我1989年在紐約看到他於1979年在葡萄牙拍攝的〈樹與牆〉，便是一幅純熟的傑作。在現實的瞬間和取景框中的現象裡，他注入了自己的心象，由陰影突出的白牆和樹葉叢叢，如同夢幻，也不知道是白天還是夜晚，時間和環境都消失了。

他用照相機取代畫筆，又超越了相機的機械性能和照片的物質性，賦予他的影像某種繪畫的可能。他用相機作畫，具有傑出畫家的稟賦。〈白沙丘〉、〈葡萄牙房子〉、〈夢中劇場〉這些作品中，景深消失了，令人難以分辨是攝影還是畫。然而，他不擺設畫面，也不圖解他的視象，像美國流行過的觀念攝影那樣，依然是純然的現象，也就是依然還是攝影。

他對陰影的處理十分獨特，很少有人向他這樣把陰影變得如此濃厚，消除細節，以至於改變透視，或大面積突出，給人造成巨大的壓迫，或深邃陰冷，同他整體明亮的畫面形成鮮明的對比，〈瀚海〉、〈偶然〉、〈黑岩〉都有這種力度。

他喜愛陽光，他的許多作品都在大太陽下拍的，色彩鮮明，透明度極高，線條極為清晰，大自然以不容置疑的姿態呈現在眼前，如此真實，以至於讓人以為是夢。當赤裸的自然毫不含糊呈現在面前的時候，時間又凝聚了，瞬間轉為永恆。

他不止拍攝自然，也拍人物。他的〈老祖母瑪麗亞〉和〈婚禮歸來〉都堪稱傑作：前者，天邊一棵團團如深黑的樹，一大面刷白的土牆將天空割斷，牆前長不直的一根枯樹，窗裡一位笑盈盈的老婦，都框在荒涼而明亮的景色裡，令人詫異而不免震動。後者，五名面頰抹紅的中年農婦婚禮歸來，年長的一位手拄兩根青竹竿，濃厚的暮色中，閃光燈亮了，有笑容，有注視，有不滿，背後是小山、夜霧和遠處的電線桿。生活的真諦霎時照亮，卻令人不敢辨認。是葡萄牙還是中國貴州，並不重要，民俗風情並非他所好，顯示的是人生的狀態。

柯錫杰的作品許多是能引發某種形而上的思考，這也同他線條分明的構圖有關。〈極〉和〈雅美歲月〉簡潔到近乎抽象，背景中的地平線同前景似乎置於同一平面，就不再只是現實的圖像，再加以色彩或透明度來取代質感，攝影也就不止複製現實而取得相對獨立的意義。他好在不為技巧而技巧，便從這不容易取得自由的攝影中取得自由，達到更高境界。他那幅〈等待維納斯〉此刻就在我眼前，希臘已不再那麼遙遠，堊白的牆窗戶緊閉，當正中紅線處兩扇窗打開，就可以看見維納斯從幽藍的海裡升起。當超現實主義如同普普（POP）藝術，訴諸日常的、通俗的、拜物的調侃也好，自得其樂也好，柯錫杰的攝影倒遠離了美國，自有他超然物外的世界。當唯美主義變為種種當代形式主義，他作品中的線條、形狀、色塊和面積卻都凝聚了一種心境。

他出身於台南，受過日本的教育，去美國從業，跑遍了大半個地球，從撒哈拉沙漠到戈壁灘，如今又回到了台北，找到了他自己的太陽和月亮，色彩和陰影。

諾貝爾文學獎得主　高行健　2005年5月26日於巴黎

柯 錫 杰 ： 自 然 與 藝 術

就台灣攝影家柯錫杰來說，我們可以形容他的作品是對幾近於對比的元素、視覺上的矛盾、甚至虛構的「對立結合」的一種研究；他的作品中帶著既羞赧又霸氣、枯寂卻美感、入世又出世的兩極性質。

從這樣一個超乎尋常的敏銳性作爲出發點，柯錫杰的攝影作品目睹了人對立於自然的戲劇場景，以及它所伴隨的，尤其是美學上「抽象相對於象徵」、「形式相對於具象」之未曾間斷的演出。生於1929年，柯錫杰如今已是台灣首屈一指的攝影家，在國際上亦享有盛譽，從他早年於東京綜合寫眞學校受日本攝影大師啓蒙、爾後久居紐約工作，之後並於南歐、北非及中國大陸繼續他的藝術冒險之旅，柯錫杰所開展的是一種具國際性的攝影路程，因此他能獲致國際性的盛譽一點也不令人覺得驚奇。

在攝影生涯中，柯錫杰不斷地重新塑造自己的視野，他的作品中，外在形體與內在心靈感受同時獲得了重視。在希臘所拍攝的〈等待維納斯〉作品中，柯錫杰亟欲表現抽象意念的企圖完全表露無遺。作品的畫面是由兩個水平及一個垂直的矩形所構成，首先映入眼簾的是一條發亮的水平線；水平線之下是詩人荷馬筆下「如酒般深暗的海」，以兩種深邃、仙境般的湛藍向左延

伸到盡頭。畫面右邊則是一堵令人驚異的白色石灰牆佇立在豔陽之下，牆上一扇搖搖欲墜的緊閉紅窗將陽光阻絕在外。千年後維納斯女神是否會自海面升起不得而知，然而她的杳無蹤影卻以無上莊嚴之姿將眼前這一片景象幻化為神話。

〈金海〉作品中我們看見破曉時刻金光閃閃的海洋，正拖著漁船的細小漁夫剪影；海浪化作一片銅亮般光耀的平面，彷彿伸手可及，既神祕又帶著一種肆無忌憚的詩意。而在〈永恆的對話〉作品中，那一大塊墨綠色的岩石隱沒於直瀉而下的銀色水瀑裡，水與岩石之間進行著一場永無止境的對話。

這麼去形容柯錫杰的成就吧──他展示給觀眾的景色，是一種帶有寂靜性質的發現，發現大自然與人性以及兩者之間有時非常細微的一線之隔，透過柯錫杰的手，對立元素最終仍相互吸引而融合成壯麗且抒情的整體。

<div style="text-align:right">

作家、《ARTS NEWS》及《ARTS IN AMERICA》雜誌藝術評論家

傑芮・亨利（Gerrit Henry）

</div>

最 美 的 風 景 在 心 裡

回顧這七十幾年的人生，我跑遍了大半個地球，年輕時留學日本大開眼界，後來到美國紐約成立自己的工作室，之後放棄一切去歐洲流浪，到命定中的撒哈拉，返台後又前往中國，福建、雲南、青海……我的血液中似乎有種不安定的因子，騷動著我，總是要不斷地離開、尋找、探索，滿足鏡頭背後饑渴的眼睛。

這些經歷滋養了我，讓我從能拍出好作品的攝影師，蛻變成能拍出「柯錫杰風景」的藝術家。回到故鄉後，我有了了悟，身邊的小花小草，都足夠讓我拍上一整天，路上的行人、不起眼的廢棄物，無處不美。原來我的人生經驗帶給我的，不是視覺上的滿足，而是心的壯大。

高行健說我的攝影像畫，瘂弦說我的影像如詩。對現在的我來說，我看自己的作品，似乎又跨越了詩的範疇。我認為對觀賞者來說，一張好作品所有令人感動的關鍵，都必然來自於心。只有用心去看、去框起來的風景，才能跨越國界、時空，感動所有的人。宇宙間的真理確實是個圓，看遍世界各地的美麗風光之後，我的攝影繆思安居之所，又回到自己的內在。

常有年輕人興沖沖拿他們拍的照片給我看，大部分都是很漂亮的照片。我總是對他們說，「你拍的照片太漂亮了。」太漂亮，以至於看不到攝影者的心。懂得攝影技巧並不是學攝影的第一步，什麼是你自己的眼光、自己的美感，那才是最重要的。如何培養、充實自己的內涵，這是攝影作品走向藝術作品之路上的第一門功課。藝術成就來自於人生態度，沒有敏感的心，看不到宇宙的奧祕。

我記不得自己曾在大自然面前，流下多少次淚。每一次孤單的旅程，大自然都用它的美麗撫慰我，讓我在最孤獨的時刻，一次次把心充盈填滿，在整個身心都沐浴在極度喜悅的感受中，走向人生旅途的下一站。我不知道現在走到了哪裡，但我確信，這個世界的美麗，一如那個初次從鏡頭背後聽到自己怦怦心跳聲的少年所看到的，豐富而令人嘆服。

我的一生是由攝影所寫成的，但我從未想過要把自己的攝影心得寫成書。出版社的編輯跟我提出這個構想時，心想也許是很有意義的嘗試。我透過鏡頭得到過太多的感動，我衷心認為自己一直在做的，是很幸福的事。如果從攝影工作中得的快樂，可以透過一本書讓更多的人體會，那麼我很願意。但是我希望讀者不要把它當成一本侷限在攝影技術範圍的書，攝影家的眼界必須寬廣，我們要學習的，是一種體會世界的方式，而不是記錄的能力。欣賞這個世界，透過手中的鏡頭，用心和觀者交流，從這個角度來看，你會得到更多。我想藉由這本書告訴年輕讀者，透過影像，enjoy your life。

看到出版社給我的全書文稿，我彷彿又再度走訪了一遍人生的旅程，那些曾經深深觸動我的人事物，歷歷在目，傷心的、快樂的往事，一一在腦海中浮現。原來我所拍攝的每一張照片，踏過的每一個足跡，都清晰地烙印在我的心裡，融合成美麗的記憶，豐富我的生命。我又流下了眼淚，但那是幸福的眼淚。

柯錫杰

2006年10月10日

part I 柯錫杰

柯錫杰的作品，其實是時代性的符
號……不只是我們這個時空，而是
時空拉得很長，老早就存在那裡，
即使一百年後其時空也還存在。他
的美學詮釋是這樣的，並非一般攝
影的瞬間光影紀錄。

——台灣藝術大學校長黃光男

走 自 己 的 路

我從小就不是個聽話的孩子，帶著一身憨膽，什麼路都敢走。自然我的意識之中，也從來聽不進什麼權威和主流的聲音。

曾經想當個詩人，喜歡自己編劇、當導演，只要能在自己的想像中馳騁，對我來說就是最快樂的事。人生是怎麼回事，很多時候並未有清楚的藍圖，但我知道，我這一生大概都不會選擇順遂的路。

自從日籍廠長手中拿到第一部相機，這奇妙的黑盒子就深深令我著迷。透過它所看到的世界如此美麗，我隱約覺得，探索世界奧祕的鑰匙，就在手中。攝影和我，太契合了。那是上帝給我的禮物，我要用我的一生來回應它。

記得50年代末期，流行沙龍攝影，大家一窩蜂拍美女、荷花，我卻去拍月世界，去拍歌仔戲後台。所有拿相機的人都在關注朦朧美的時候，我卻想表現「真」。敢於與眾不同的我，雖然對藝術只有一知半解，但是在那個小小的觀景窗中，得到好多好多樂趣，好多好多感動。

那一點一滴的感動，造就了今日的柯錫杰，讓我在第一次拿相機的那一刻開始，就再也不曾放下。

回顧過去這七十多年，我的人生旅程，可以說是由一連串大膽的行徑所組成的，經常帶給週遭的人許多驚訝和疑問，但是對我而言，生命的甘醇就在這些意料之外中一點一滴地醞釀。

即使再來一遍，我依然會選擇誠實面對自己的心，走自己的路。

月世界 1962 台灣

攝 影 是 心 的 反 射

二二八之後那段白色恐怖時期,在年輕的心裡,埋下了非常深的不安。生活中無時無刻不充滿著恐懼,說錯一句隨時有可能被抓去槍斃,只要幾個人在一起講話就會有人注意,懷疑是共產黨的聚會。我經常在半夜裡驚醒,腦海中浮現黃昏時見到的外牆上的棒球手套,好像黑夜裡的魔鬼,冷冷地瞪著我的眼睛。

那段時期所拍的照片很清楚地反映我的內心,不論是〈少年〉、〈夜〉或〈黑衣〉,都有一種懸疑,畫面中凜冽的氣氛,彷彿隨時能將現實吞噬。但照片本身已脫離記錄的層次,往後我要走的路在不知不覺中現形──我的攝影是要表達人的內心,更深層的、具象徵意義的內在。

1979年,第一次進入撒哈拉沙漠,一覺醒來,四周寂靜得彷彿所有的聲音都在一夜之間沉沒,微亮的天空中,一顆星孤傲地醒著。剎那間不知身在何處,但我的心,前所未有的清明。那顆星是我,宇宙也是我,帶著最清臒的身影,最開放的心,我知道我能拍出最遼闊的世界。

攝影之路上的每一步,都在見證我的心。

少年　1959　日本

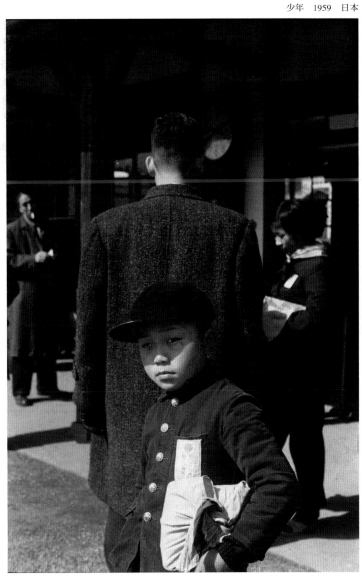

黑衣　1960　日本 　夜　1960　日本

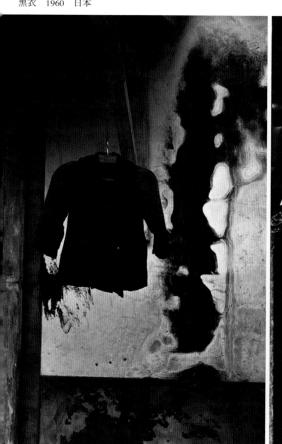
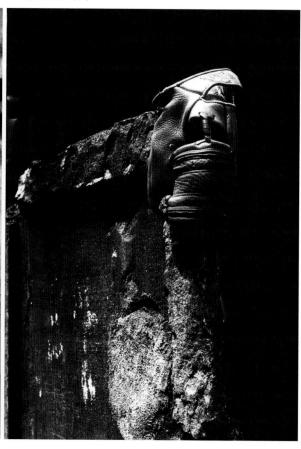

車站　1959　日本

大 量 閱 讀

1947年，我十八歲，二次世界大戰剛結束。少年的記憶中，世界盡是隆隆的戰火。那幾年雖然有學校可以讀，但是能接觸的東西很有限。台灣光復以後，進入台鹼工作，才真正開始大量地閱讀。

十八歲到二十歲這兩年的閱讀經歷，對我非常重要。世界文學、天文學、哲學⋯⋯我拚命地吸收，《悲慘世界》、《唐吉訶德》等等整套世界文學，全看遍了。一下子腦袋打開了，藝術細胞被啟發，忽然間了解到原來世界有這麼大。

當時閱讀中國文學是禁忌，學漢文的時候，只知道杜甫、李白這些文人。我偷偷接觸老舍、魯迅、巴金的作品，特別是巴金的《家》，給了我很大的衝擊。雖然危險而且違法，但閱讀伴隨著大量的知識，讓我了解日本、了解中國、了解世界。

對於哲學，雖然還不是十分理解，但已是我人生中的第一次刺激。1979年拋開一切到歐洲流浪時，孑然一身，只有幾本哲學書陪我上路，那時有了人生歷練，再咀嚼其中精義，更有感觸。

閱讀的時候，感覺像是在證明自己——證明我的想法是對的，讓我更清楚自己。

在書裡面找到知己，有共鳴，是我看書時最大的樂趣。原來這些人對社會、人間的種種，跟我有共同的想法，在我每天模模糊糊的生活中，原來和這些哲人先賢是有共識的。現在有些作家、藝術家看我的攝影作品，也覺得自己在美學上跟我很靠近，因此愛上我的攝影，那是源於同一個道理，因為我們在同一個頻率上，所以能夠溝通。大量閱讀、從各個領域去吸取知識，就是要去印證我們看待這個世界的方式，找到共鳴。我想這是閱讀最大的意義。

和我一起走過青澀歲月的患難至交劉生容與他的兒子。　1956　台灣

不 要 浪 費 時 間 看 不 好 的 東 西

1959年，懷著對攝影的信心與期許，我進了日本最有名的攝影學校——東京綜合寫眞專業學校。校長重森弘淹和副校長都是當時日本攝影界的的頂尖人物，重森更是當年日本第一把交椅的攝影評論家，我在台灣就看過他的許多攝影評論，非常崇拜他的觀點。現在日本最有名的兩位攝影師操上和美與篠山紀信（篠山即是拍宮澤理惠寫眞集的攝影師，他自日本大學藝術學科畢業後，再到東京綜合寫眞專業學校進修兩年，足見當時該校的專業地位）也成了我的同學。在台灣連一家攝影學校都沒有的時代，我卻已在日本最具權威的攝影學校大開眼界。

當然，向來不是乖乖牌的我，不可能天天按表操課待在教室裡。第一年的基礎技術課程，對於已經自我摸索攝影技術三年的我來說，還不如蹺課去「校外教學」來得有幫助。當時我就像個剛開眼、看見世界在眼前展開的小孩，拚命地想看盡一切、學盡所有。日本國立美術館裡的畢卡索、俄國一流的列寧格勒芭蕾舞團、波麗修芭蕾舞團，繪畫與舞蹈的美，全都在那時爭先恐後地衝進我的腦袋裡，天天刺激著我的腦細胞，震撼我的心靈。

在日本的兩年，我和大我三歲的校長重森成了好朋友，他常帶我到處去看展覽、與藝術家們聊天交流。那段時間，拿相機的時間反而少了，時間大多花在吸收新東西。有一次，我們一起走到展覽會場，重森只看了一張作品，就匆匆把我拉出門，我納悶地問：「我都還沒看呢，怎麼就出來了？」重森說：「不要浪費時間看不好的東西。」這句話對我影響很大，一直到現在仍不時提醒自己。

一個剛起步的藝術家，一定要常看一流的藝術作品，才能提高自己的眼界。

在日本進修期間，每天都吸收許多新事物，內心非常充實。

鏡 頭 背 後 的 人 道 主 義

跟重森校長喝了兩年的酒,他每天帶著我,談的不是技術,而是對美的觀點。他介紹我認識日本當紅的攝影家和全世界各國的頂尖攝影師,帶我去看當時東京最好的攝影展,細細詮釋每一位攝影家的風格與特色。

重森是個人道主義者,他認為一位攝影家如果缺少了人道主義的關懷,作品的深度就會失色很多。我在台灣的時候就喜歡拍跟人有關的題材,所以重森校長的觀點,很能引起我的共鳴。經由他的分析,我才體認到,傑出的作品之所以令人感動,正是因為攝影家背後有一份對人的關懷,和發自內心的愛。

當時日本有很多崇尚人道主義的攝影家。我曾經看過一個關於二次大戰原爆受害者的攝影展,內心受到很大的衝擊。我相信一位真正的攝影家必定擁有纖細敏感的心,拍人的時候,他們的內心必有著對這個人深深的關愛;甚至不只是人,拍風景的時候、拍舞蹈的時候,也必如此,所以他們的攝影作品才會如此撼動人心,成為經典。

這個觀念的確立與眼界的擴展,是我在日本兩年最大的收穫。我也在這個時候初次接觸到美國攝影家Richard Avedon和Irving Penn的作品,這兩位攝影家深深地影響了我未來的路。

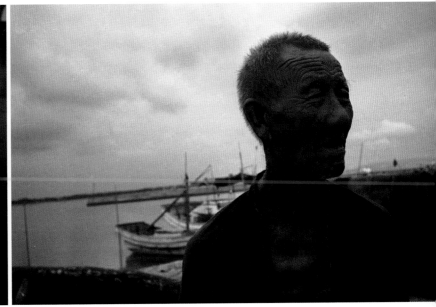

孤兒　1962　台灣

我沒有拍孩子的臉，從這個角
度來看，更能讓人感受到一種
孤獨感。

老漁夫　1962　台灣

老漁夫的臉上寫滿憂慮，滿臉都是過去討海的滄桑。我不知道他正在擔心什麼，但我感
覺這個表情是老漁夫的人生最真實的寫照。

在還沒有去日本之前，我曾到高雄中洲半島拍照，遇到一對盲人夫婦帶著兩個孩子向漁家乞討，當時拍了一張〈盲眼的夫婦〉。從日本回來後，路過台南安平時又遇上這家人，但小孩變成三個，爸爸卻已經過世了。我心想這家子這樣生活太危險了，車子來了她也看不見。於是我對她說：「妳趕快把小孩帶到孤兒院寄養吧。」這媽媽停了一下說：「先生謝謝喔。」她覺得小孩還是在她的懷抱裡最幸福。

這張照片就是在她笑著拒絕的那一剎那拍下來的。

我的恩師顧獻樑當年看到這張照片，便急著找我，要把我介紹給台北的藝術界。前輩畫家劉啓祥先生也買過這幅作品。

但多年後我仍時常想起這家人，後悔自己爲什麼沒有繼續伸出援手。聽說她一個人眞的把小孩都扶養長大了，但她擔心小孩跟她在一起會有自卑感，所以孩子大了以後，她不跟他們住，一個人在山上的一座廟那裡乞討。這是台南衛生處的人告訴我的。

這個媽媽眞的很偉大。這張照片展出後，很多人都很感動。但我心裡一直有種遺憾，身爲攝影家，除了旁觀記錄之外，難道不能介入嗎？四十年了，我常常想起這個問題。

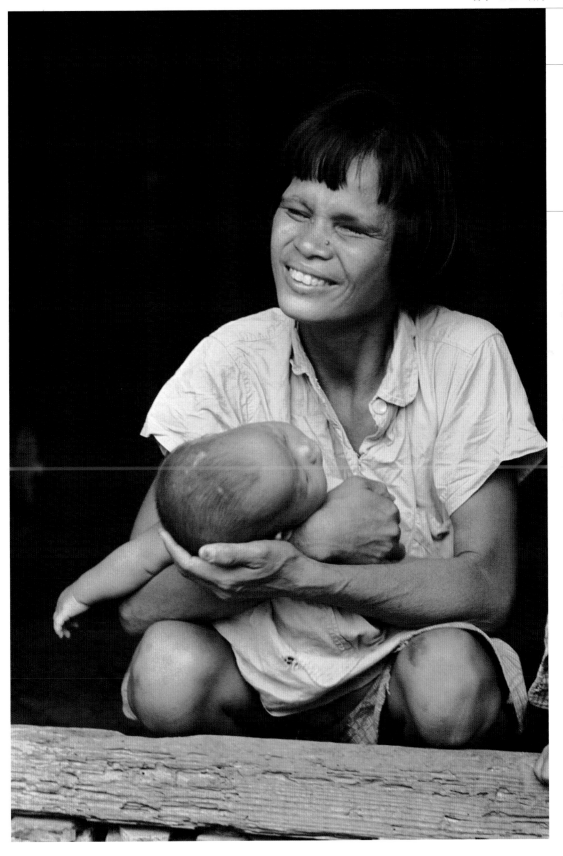

Richard Avedon 和 Irving Penn

1968年，我到紐約闖蕩時，曾去拜訪Avedon，想當他的助理。當時工作室中有很多模特兒。我們談話談到一半，突然來了一個好大的蛋糕，大夥兒都停下手邊的工作，準備切蛋糕。他的助理跟我說，來工作室工作的每一個模特兒的生日，Avedon都記得。我也記得很清楚，那天吃蛋糕的時候，他對我不是一般寒暄式的握手，而是握住整個手臂。他是這樣一個人，讓每個跟他接觸的人都感到溫暖。

Avedon拍人像的方法跟過去拍照的方式完全不一樣。當時他拍這些時尚的照片，採用的角度非常低，藉此把模特兒拍得很高、很動感。那已經是有閃光燈的時代，所以他可以拍那種跳起來的動作。女性的很多動作他都抓得很準。他把女性拍得很美，但這種美是一種高級美，不是那種擺擺pose、美美巧巧的。事實上他鏡頭下的女性都很「冷」，但是這裡頭卻有一種女性的內在魅力，表達在他的影像上。這種美化會打動觀者的心，因爲這當中蘊含著創意。

身爲《Vogue》的專屬攝影師，Avedon有很多機會拍攝名人；例如美國黑人女歌手第一把交椅瑪麗亞安德森、瑪麗蓮夢露和她的先生阿薩米勒、英國國王愛德華八世、義大利導演安東尼奧尼和他懷孕的妻子、普普藝術家安迪沃荷……等等。他總是能夠拍出那個名人毫無掩飾的、眞正的面貌，那是他的藝術創作。看過他的作品之後，我就對人像攝影產生很大的興趣。

Avedon關注的不只是名人，他也拍社會邊緣人。「America West」他拍了五年，這一系列後來出了書，在美國大都會博物館展覽，引起很大的迴響。裡頭的人物都是白背景，都不必化妝，因爲他要拍「眞正」的人。其中有一個沒有手的人，可能是越戰回來的；還有一個，大概已經好幾天沒有洗澡了。看這些人，你會有一種震撼，每個人一出生就是不同的，有的很有錢，有的卻活得這麼落

魄。這已經超越寫實了。每個人都非常「眞」，完全沒有裝飾。看這樣的照片，會讓人感動、思索。

我後來有了自己的studio，沒有去當他的助理，是我此生最大的遺憾。

Irving Penn也是美國著名的時尚、人物、靜物攝影大師。他拍過畢卡索、達達主義藝術家杜象、奧黛麗赫本、設計師Christian Dior、音樂家史特拉汶斯基等等。

Irving Penn跟Avedon一樣，作品都有很強的繪畫性。既然是繪畫，那就沒有什麼不可能。他的作品經常做很大膽的切割，什麼東西要入鏡、什麼地方要犧牲，我們能在他的作品中看到很專業、很精準的判斷。

他所拍攝的裸體，對當時的美學觀來說，簡直是一種反叛。他的模特兒不是一般的時尚模特兒，而是那些生育過後的、有歲月痕跡的、不完美的身體。並且頭跟腳都消失，只有明目張膽的軀體。他把人的身體簡化了，但我們卻因此更被吸引，感覺更貼近生命。那絕對是藝術。

Irving Penn 1953年在自己的工作室牆壁上張貼著一句話：「拍一塊蛋糕也可以是藝術。（Photographing a cake can be art.）」。

看一個人的照片，就知道他的心有多大。透過一張小小的照片，我們可以看到攝影家背後的精神。

Avedon和Irving Penn的一張照片都價值好幾十萬美元，但這兩位攝影家的心之寬廣，他們對於「人」的關注之深切，遠遠超過這些數字。

對 被 拍 攝 者 的 愛

William Silano也是我很欣賞的一位攝影家。他是《BARZA》的專屬攝影師,是當時頂尖的攝影師之一,非常有創意。我在紐約跟他工作了七個月,學到最多的,可以說是他跟模特兒之間的互動。他很會引領模特兒做出很美的動作,但模特兒表現不如意時,他也會咆哮,說一些重話,把模特兒罵哭。這種時候他有一招很厲害,他會靠近她,緊抱著一分鐘不講話,彷彿讓對方把他的心都吸收了,然後再開始拍。通常效果都很好。那種攝影師跟模特兒之間全然的交流,我覺得非常美。讓被拍攝的對象感受到你對她的愛,她才可能釋放自己的感情投入,回應你。

往後常常有人問我:「我想拍人,但是拍陌生人很怕被罵或被拒絕。」跑遍那麼多國家,拍了幾十年的人物,我也不是可以隨時大剌剌地拿起相機就拍,而且不同國家有不同的風土民情,一定要有方法。有一次在北非的摩洛哥,我被一個賣帽子的攤販所吸引,站在他的攤位前觀察了很久,好想拍他,但是相機怎麼都拿不起來。如果是遠遠地偷拍那當然另當別論,但是我就站在他面前啊。於是我將相機掛在胸前,看東看西,不時對他微笑,釋放善意,然後用廣角自動相機,趁他在忙或周圍人聲嘈雜的時候,迅速地按下快門,盡可能不引人注意,以免影響他的生意。不知他是真沒發現還是假裝沒發現,總之他並沒有抗議。站久了,我終於拿起相機,對他微笑示意,按下快門,說謝謝。他似乎對我卸下了戒心,於是我可以一拍再拍。

擺攤　1981　摩洛哥

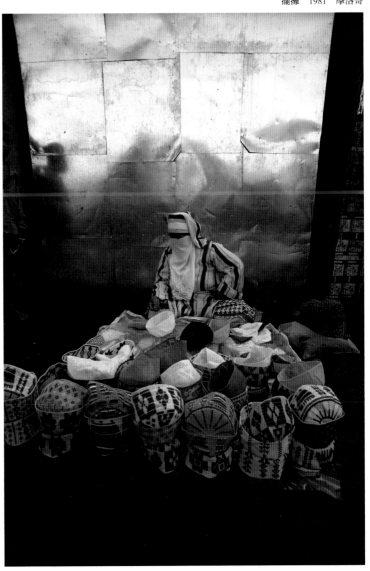

即使語言不通、國籍不同，人跟人之間的友善與尊重，還是可以藉由一個微笑、眼神或動作來傳達。如果你只是拿起相機，魯莽地拍完就走，對方當然會覺得被冒犯，難免感到不愉快。但是如果對方感受到善意，無論是你喜歡他賣的東西，或是對他正在進行的工作有興趣——人是很敏感的，只要短短幾秒鐘或幾分鐘，你們之間就能建立起一種友善的交流，當他判斷出你並沒有冒犯的意圖，也就願意分享。

「人」永遠是我拍不膩的題材與對象，當我在拍人的時候，我是真的喜歡他。我會從很多的細節去看每一個人的特質，小小的一個動作，我會看到他的過去、背景，然後，觸動。這種感覺一定要從互動裡去找，內心對拍攝的對象一定要有一份「愛」。而既然你喜歡這個人，就要讓他知道，不能心裡只想著自己要拍這個人、希望他做什麼。只想著自己是不行的，一定要有一種友善、溫暖的關係先在彼此之間建立起來，拍攝過程才會順利，也才有可能拍出真正感動人的人像攝影作品。這是我五十年來不斷累積的體驗。

林純嬌是台灣第二位專業人體模特兒。為了說服她擔任這個工作，我費了好一番唇舌，展現我對藝術工作的嚴謹態度，最後終於讓她感動。國華廣告公司董事長賴東明說我簡直可以去當傳教士了。

我天生不喜歡束縛，拍照時更是如此。尤其天氣一熱，我就把身上衣服一件件脫掉，脫到只剩內褲是家常便飯。

台灣第一位專業人體模特兒林絲緞。　1964

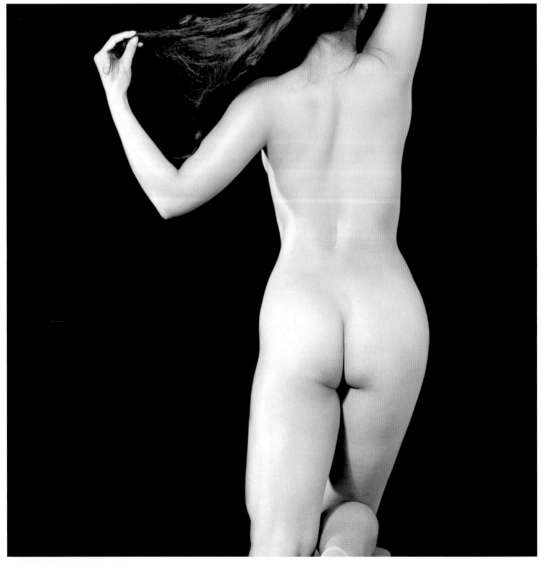

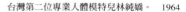

台灣第二位專業人體模特兒林純嬌。 1964

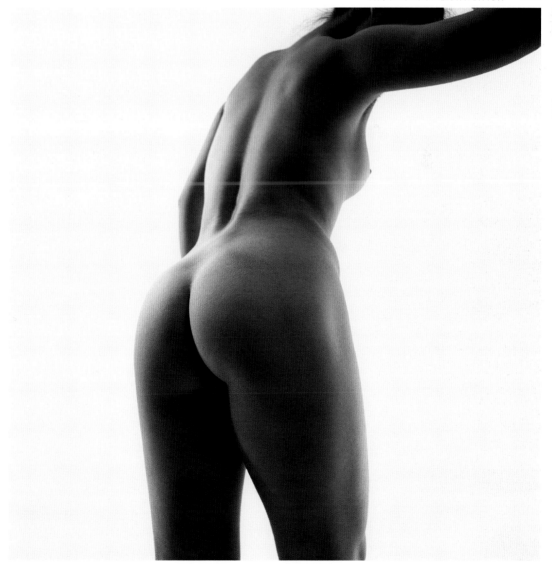

75 美 元 大 於 250 美 元

在一流的環境，學到的是一流的本事；在三流的環境，就只能學到三流的本事
了。剛到紐約的時候，我流浪過一家又一家的攝影工作室，每天都拚了命地吸
收，經常工作到半夜，中午只休息一小時，往水泥地板一躺就睡著了。原本壯
碩的身材，磨成一身精瘦。但是只要覺得學習得差不多了，我就換一家攝影工
作室。功夫越來越成熟，週薪也從65美元翻升到150美元。直到我看到William
Silano的作品。

我主動去找Silano，希望能成為他的助手。Silano非常喜歡日本助理，他覺得日
本助理都非常盡責，所以他一知道我是日本學校畢業的，就決定錄用我，但是
週薪卻只有75美元！前老闆為了挽留我，願意給我加薪到250美元，但最後我還
是決定選擇Silano的攝影工作室。他問我為什麼，我很記得自己當時說的話：

「I don't need 250 dollars a week.」

我很清楚自己來美國的目的，我不是只為了賺這週薪250元而來的，我要的是再
多幾十倍的東西！

Silano的攝影棚大概是全紐約最爛的，但是他的作品卻是第一流。來找他的客戶
也都是紐約時尚界的一流人物，例如《紐約時報》和《BARZA》的藝術總監。
我在這裡當助手的七個月間，認識了許多傑出的藝術總監，也從Silano身上學到
了很多，他對模特兒的心緒掌握真是一流。後來我出去自立門戶，找我的也都
是一流的客戶，每個案子動輒數千美元。75美元和250美元孰輕孰重，絕不是表
面上可以衡量的。

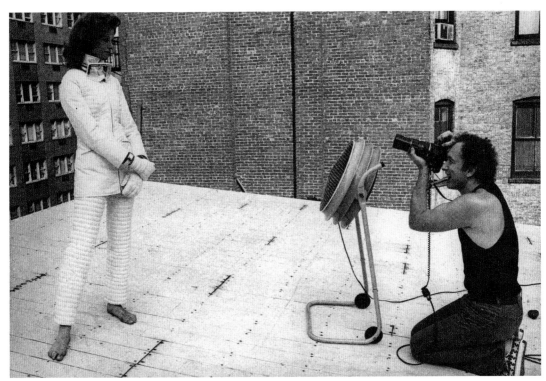

Silano 在工作室屋頂上為模特兒拍照。

Silano 工作室中的家具，除了圖中六張椅子之外，大都是他自己親手做的。

Silano 作品。 1969

《Play Boy》和《國家地理雜誌》都不拍

一位好的攝影家，應該什麼都能拍。但是，什麼都能拍的情況下，要做的選擇，便成了該不該拍或要不要拍。

在美國的那幾年，不止一次有人找我拍《Play Boy》、甚至更類似《閣樓》雜誌的生意找上門，酬勞相當優渥，但我總是一口回絕。我的想法很簡單，不需要我的能力賦予靈性和生命的照片，何必浪費時間去拍？

不只是《Play Boy》，《國家地理雜誌》的案子我也不接。《國家地理雜誌》的質感自然是很好的，能被他們選中，對攝影師來說是很大的榮耀和肯定。但我考慮再三，還是拒絕了。當時的經紀人因此氣得跳腳。

理由也很簡單，他們要的是紀錄式的照片，不符合我的風格。如果勉強接受了這份工作，順應對方的要求，拍了對方要的作品，我的內心肯定不會平靜。我知道自己拍照時，憑藉的全是心裡的感受，看眼前的景物在當下給了我什麼樣的觸發，自然而然地按下快門。就算是流浪的那段時間，完全置身在大自然中，我拍的照片也沒有一張是屬於紀錄式的。我所追求的，是不同的視野。

如果雙方的理念不能契合，不論是什麼樣質感的刊物，不論是多高的酬勞，我認為都不應該接受。人生的道路有那麼多選擇，我還是寧可順應自己的原則，做一個永遠的柯錫杰。

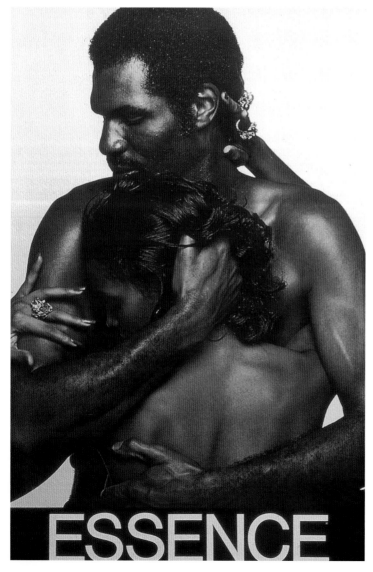

愛　1973　美國紐約

愛要愛的有力，要愛的包容，要愛的認同，這是我為黑人時尚雜誌《ESSENCE》拍的第一張海報。

兩位不相識的模特兒，我藉著音樂、紅酒，製造情境，找出一條可以把愛釋放的路，讓他們很自然地走進去，在相擁之間找答案。（照片中的女模特兒是當時美國最紅的芭蕾舞星莉迪亞‧阿巴卡〔Lydia Abaca〕。）

專 業 是 什 麼

1993年，行政院要做國家形象廣告，刊登在《紐約時報》、《TIME》等世界一流的雜誌，向全世界宣傳。我回來接了這項任務。

廣告的概念是「蝴蝶」，因為台灣是一個沒有經過流血革命而轉變成功的民主國家，宛如毛毛蟲蛻變成蝴蝶。但是要怎麼表現一隻蛻變的蝴蝶？我不能只拍一隻蝴蝶，拍人也不對。最後我們決定用人來扮演蝴蝶，潔兮當模特兒，表現從毛毛蟲（蛹）蛻變成一隻蝴蝶的過程。

蝴蝶的道具翅膀、裝飾、化妝，以及身上穿的衣服，都是我跟潔兮設計的。剛開始的時候，先請她試跳，然後拍兩三次，慢慢修改調整。最後一天拍的時候，她光要穿這件衣服就耗上好幾個鐘頭，穿上後大約有五個鐘頭沒辦法上廁所，一拿下來，再穿，又要好久。

她身上穿的是用很軟的布做成的「衣服」，每次打開翅膀的形狀都不一樣。我們先用拍立得一直拍拍拍，拍到最後，她的手的角度、高度確定了，眼神也要固定，眼睛不能看相機，也不能看地上，只能看下面一點點，還有臉要採什麼角度，都要事先溝通。此外身體直直的也不行，沒有動感，所以一定要有一點斜度。更不用說翅膀什麼時候要打開……這些都經過了一次又一次的指導。

一切就緒後，就等她跳過來，「啪！」就這一瞬間，1/250秒，閃光。那1/250秒「啪！」的一刹那全部都要「prefect」。差不多有十個條件模特兒要記在自己的腦袋裡，在快門按下去的一瞬間，毫釐不差完美地呈現出來。

我在美國十一年商業攝影的經驗中所學到的，就是這種講求「精確」的功夫，一步一步，到最後一口氣而完成。類似的拍攝任務，沒有這種磨練是辦不到的。這是一個非常好的教育，除了每個細節的講究，還包括攝影家和模特兒怎麼配合的學問。在美國學得的本事，讓我有把握用打光來塑造一個模特兒，我也深知，一個好的模特兒一定要遇到一個好的攝影師才會發光。

這張照片在紐約出現的時候，好多舞蹈家看到，從此和我們成了好朋友。漢默藝廊（Hammer Gallery）本來就要展覽我的作品，看到這張照片之後更加肯定我在藝術上的成就。漢默藝廊是美國非常有名的畫廊，展出的都是畢卡索、馬諦斯等大師級的畫，從來沒有展過攝影作品，這是第一次。他們畫廊的燈光還完全按照我的要求去改。因為原先展覽世界名畫時，光線太強會損害名畫，所以燈光都是暗暗的；可是我的作品沒有光看不出來質感，他們便為我把燈光全都改了。美國人就是這樣，只要你東西好，肯定你以後，什麼都聽你的。我深深感到他們對專業的尊重。這是專業跟專業的碰撞才能產生的火花。

Shh... Revolution in Progress

Metamorphosis.
Transformation.
Dramatic Change.

Like a butterfly emerging from a cocoon and stretching its wings, the Republic of China on Taiwan is starting to show its colors.

While almost everyone has heard of our metamorphosis from rural backwater to trading power-house over four short decades, maybe you don't know about some other dramatic changes here.

From politics to culture to environmental awareness, a quiet revolution is changing the face and substance of Taiwan.

We reached a major milestone in democratic development in 1992 — a free election of the entire legislature after a hard-fought but fair multiparty campaign. And with a rapidly growing free press, both political pluralism and spirited public debate have almost become tradition.

But there's more going on here in the Republic of China. For example, Macbeth — performed Peking style — was acclaimed by audiences East and West. When this local production played at London's National Theatre, it broke new ground in cross-cultural possibilities.

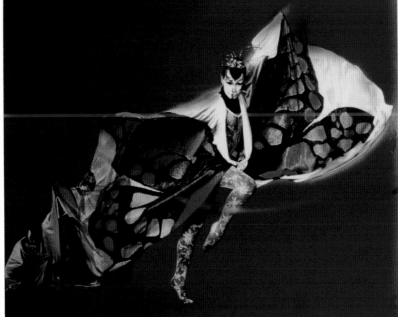

Back in Taiwan, a renaissance is under way in traditional Chinese arts, and there's also a revival in the preparation of China's superb regional cuisines.

Attitudes toward the environment are also changing. During our years of rapid transformation, the natural environment was too often sacrificed for economic growth. But no longer. Our multibillion-dollar Six-Year National Development Plan commits substantial funds for environmental protection and pollution control.

But these are only facets of Taiwan's quiet revolution, only a few colors in a brilliant rainbow of change. No headline-grabbing violence. No economic devastation. Just our trademark: stability with progress, and progress with stability.

So now you know!

TODAY'S TAIWAN
REPUBLIC OF CHINA

這張〈蝴蝶〉拍了三天。　《TIME》雜誌跨頁廣告　1993

part II 為人生舞蹈

柯錫杰的影像同時擁有「懸宕」與「靜定」兩種特質，「懸宕」的作品充滿熱力與張力，「靜定」的作品寂寥中有著凝思與冥想。

有時他的影像中用一條線——可能是海平面，或海與天接觸的一線亮光，或是一道門緣，有時用陰影、光線，讓觀者有經歷危險、走在鋼索上的感覺。對著他的畫面，你會不斷想看出「他提出的問題怎麼解決？」這才是最耐人尋味、最耐久之處；而不是一開始就給你很美的畫面，之後就沒有了。

——攝影評論家宋珮

不 帶 地 圖 的 旅 程

1979年那八個月，是我人生中很重要的一段旅程。

那時我已在紐約闖蕩了十一年，在時尚攝影圈小有名氣。但是，五光十色的生活，突然令我感到厭倦；永無休止的激烈競爭，和模特兒之間浪漫而虛浮的糾纏……這是我想要的生活嗎？尤其前幾年到美國西南部的那趟旅行，受到大自然的震撼，我深深覺得不應在廣告的世界裡浪費自己的藝術細胞。同時恩師顧獻樑過世，我覺得應該回台灣，為自己的故鄉做點事。趁這個機會，我想去歐洲流浪一段時間。

於是，結束了長達二十餘年的婚姻，關掉了紐約的工作室，天地之大，而我孑然一身。當時的心情就像是把自己放逐，不要再想回來，能夠流浪多久就多久。就把自己交給老天。不需要地圖，不當觀光客，不去想明天可能發生什麼事，不用腦袋做任何計畫。就讓一切自然發生。

從阿姆斯特丹一路開著一輛二手福斯老爺車，我直奔西班牙，再到義大利、希臘，終於踏上嚮往已久的北非。

沒有要進行的工作，也沒有待訪的朋友。在天地尋找自我，彷彿是我此行唯一的功課。但當時的我什麼也不知道，什麼也不想。只是每個仰望星空的夜晚，看著每個在我眼前出現又消失的旅人，都讓我想起自己。

我什麼都沒有，又彷彿擁有全世界。

我把自己丟到一個未知的世界裡。我在日記上寫著，「老天給什麼，我就受什麼，如果有一天，醉死在英國鄉下的小酒館裡，我也不會有遺憾。」

下一站在哪裡？只要有路的地方，就是我要去的地方。

那是突尼西亞的一個小村落，在前
往撒哈拉的路上，我在車裡突然看
到這個女人，騎著驢走，風聲冽冽，
鼓漲著她的一身白衣。不知爲何，
我看到她，竟彷彿看到我自己，也
如這宇宙間孤零零唯一的存在，幾
秒鐘後又不知道會靜悄悄地消失在
何方。

我車子一停，馬上反身一把抓起車
後座的望遠鏡頭，來不及搖下車窗，
腳架一架就按了快門。等我跑出車
外想再多拍幾張時，這個騎驢的女
人已經遠遠而去，消失在地平線的
盡頭。然而，那風聲從未逝去，數
十年來，每當我看著這張照片，耳
邊總是依稀還聽得到那隱隱約約
的，風的聲音，輕輕訴說著當年那
顆悠悠漂泊之心。

行　突尼西亞　1979

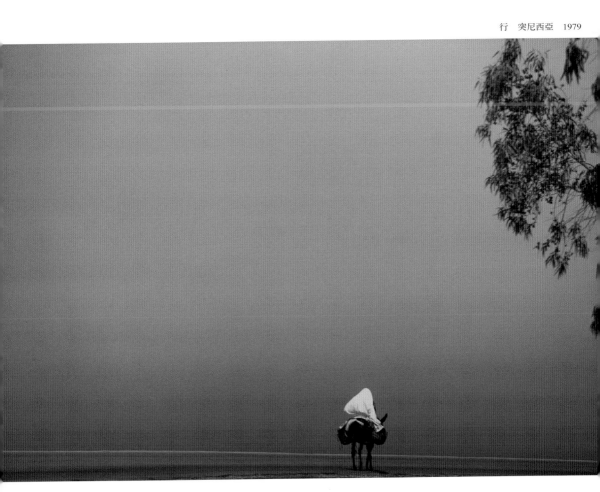

在 流 浪 中 重 生

我的流浪，從阿姆斯特丹開始。

當晚，把白天才剛買的二手車停在郊區一個不知名的湖畔，我跌入了沉思。夜已深了，但睡不著，心中思索著該往哪裡去。我把窗戶打開，夜氣襲來，眼淚不由自主地流下。一方面覺得自由，一方面感到孤單。從小，自由一直眷顧著我，但沒有一次像現在這麼徹底，徹底地把我丟進一種兩極的矛盾中。我五十歲了，人生卻彷彿回到原點。

往南吧。南歐燦爛的陽光能讓我的心沸騰。1978年到歐洲跟三毛會面時，看過鬥牛和佛朗明哥舞；西班牙，是我心裡一直仰慕的地方。

引擎聲劃過比利時、法國，翻過庇里牛斯山，我直奔地中海岸。

一路上，光與影的遊戲在窗外快速變幻著，我的心興奮得快要跳出來。

我還遇到了唐吉訶德。

《唐吉訶德》是我少年時愛讀的一本書，主人翁與風車決鬥的執著信念，那個影像，多少年來一直縈繞在我心中。在西班牙的鄉間，我看到了，就是那場景，一片土地上，刻著風車的倒影，四座風車撐起藍藍的天。

巨大的風車安靜而沉穩地佇立著，彷彿在守護唐吉訶德幾百年來未曾消逝的身影。浪漫騎士的囈語，在我耳邊輕聲迴盪。我的心激動極了。

痴傻顛狂的唐吉訶德已經離開，而我的旅程才正要開始。

我知道，我將在這裡重生。

唐吉訶德走了　1979　西班牙

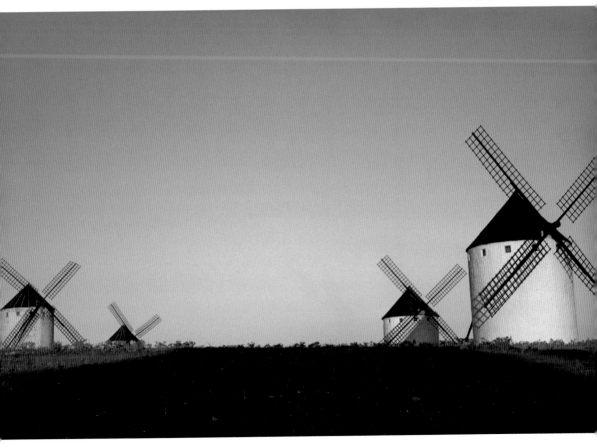

放 空

放逐的日子中，有一種前所未有的輕鬆感。雖然每天都一個人過，但是一個人，想睡覺就在車裡睡，清晨起床就跳進地中海游泳，肚子餓了就用小酒精爐和炊具簡單做個番茄炒蛋，大不了再搭配一瓶啤酒。沒有任何牽掛，不用趕路，明天會遇到什麼事、未來會如何，我完全沒去想。要做什麼，沒有人干涉。我只需要做自己。

我把自己放空了。

那段時間拍了很多好照片。我開著車到處繞，看到感動的就拍下來。有時為了一個鏡頭，可以等上一整天。看似不起眼的人物、風景，對我來說都有一種美。我的心打開了。回來後，看著當時拍的照片，才突然察覺，我的心境已完全透過相機表達出來。有一種極簡的風格在我的照片中成形，愈來愈清晰。

原來把自己放空，沒有任何目的性，沒有對攝影的預先要求和設想，最能企及藝術的境界。

在人生的轉捩點上，偶爾的暫停，讓自己的心說話，方向其實是很明朗的。經過這八個月的自我放逐，從此我的相機框出來的東西，都是有生命的。

帶著幾本鈴木大拙、弗洛姆、榮格的書和一大堆的底片，那段流浪的日子，讓我真正懂得用攝影來表達自己了。

世 界 如 此 美 麗

在紐約生活太久，我已遺忘了人跟人之間，是可以沒有任何目的，就付出眞情的。

在往西西里的路上，遇到一個流浪漢，他手捧著鈔票對我點點頭。我了解。但當我的手伸進褲袋裡摸索時，他急急忙忙地解釋手中的鈔票就是我掉的，他要還給我。會過意後，我抓了把錢塞給他，想謝謝他，他卻不收。我急忙跳上車開走，不回頭了……可愛、可敬的人眞是到處都有。

離開西西里時，剛好夕陽西下，把教堂映成一片金碧輝煌。我按下快門時，一個男孩在我眼前把足球往上一拋，旋轉得模糊的球不高不低恰好停在教堂正面陽光最耀眼的地方，孩子的臉也笑開了。感謝老天幫忙，我知道拍到了一張好照片。

登上回程的大船，倚著欄杆再看西西里一眼。此時有個警察向我走來，手裡拿著一本護照、錢包，我才發現我掉了重要的東西。他看著我，比對護照上的照片，面無表情地把東西交還到我手上。數一數現金、支票，一毛不差。驚醒過來時，警察不見了，想送他一些禮金都來不及。

我想起一路上遇到的愛唱歌的義大利人，在拿玻里，碼頭上的漁夫爲了歡迎我的到來，和我一起拍照，並唱起民謠〈歸來吧！蘇蘭多！〉。他們唱得太可愛了！有說不出的韻味和人情味。Bravo! Bravo! 我一再拍手，哄他們再多唱些。後來小孩子也加入了，拍拍他們純眞的臉龐，我忘了置身何處。

Sicily, you are so beautiful! 吹著海風，兩瓶啤酒喝下去，我想起初戀情人，又想唱〈歸來吧！蘇蘭多！〉……

金　1979　義大利西西里島

在葡萄牙鄉間遇到一個老祖母，和
藹可親，她捧出許多山梨請我吃。

我從未見過我的祖母，我想把這慈
愛的老婦人當成她。我看著屋外遠
遠的一棵樹、老祖母所住的白屋斑
駁的牆壁、天空中變幻無窮的雲彩，
我知道再加上老祖母，可以拍到一
張怎樣的照片。

可是語言不通，我比手劃腳不停地
跟老祖母說「Janeila, Janeila.」（葡
萄牙語「窗子」之意），她好不容
易才會意過來。於是她走近窗子，
給了我照片中這慈愛的微笑。

老祖母的笑容好真，讓整個畫面活
了起來。我親愛的祖母，就在這裡。

老祖母瑪麗亞　1979　葡萄牙

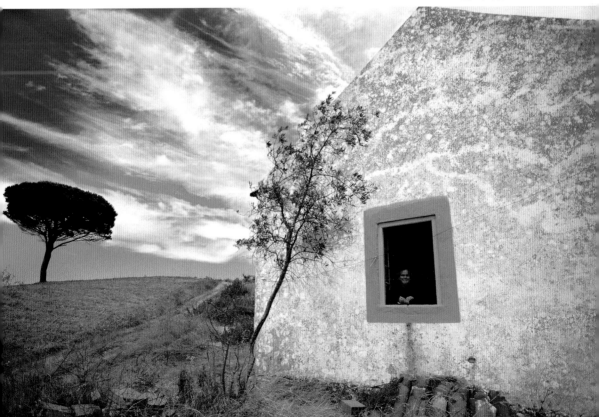

故 事 的 場 景

開車在葡萄牙的鄉間開逛，我看到一面牆，心裡好像有什麼觸動了，說不出來。我倒回來，拍了兩張。

歐洲的房子結構非常乾淨，線條和光影的搭配總能令人眼睛一亮。我在這裡拍了很多漂亮的房子，一開始是那些有趣的線條和結構吸引我，到後來，我覺得我拍下的好像是一個個故事的場景。不同的人生故事在這些屋子裡上演著，人和地點雖然陌生，但那種生活的氣味卻讓我感到熟悉和溫暖。

回到紐約後，把這張照片放大來看，我發現效果意外地好，安靜的樹與牆既真實、又超越了現實，我在拍攝當下所感受的觸電般的感覺，具體地在這張照片中呈現了，人世間的真理，似乎都包含在這尋常的樹與牆之間。

牆是一種依靠，就像家。樹緊緊依附著牆，把自己放在家的溫暖裡，小巷子裡還有著生活的餘韻。

〈樹與牆〉是我第一次使用轉染法沖洗的照片，在當時使用這項技術，一張照片要花費400到500美金。但是這個代價是值得的，經過無數次嘗試，〈樹與牆〉終於呈現出我心目中理想的色彩和對比。也是經過轉染法*的試驗，我才知道，我是在「作畫」，不是「攝影」。

*「轉染法」（dye-transfer）是一種複雜的「分色合成系統」，可以保住照片暗部的細節，能準確逼真地再現攝影家視覺所見，使照片維持三百年以上不褪色。這是攝影歷史至今出現最好的沖印技巧。我從 1979 年開始充分運用這項技術，創造並保存了許多藝術之作。但轉染法成本非常昂貴，現今全世界只剩不到十個人會使用。

樹與牆　1979　葡萄牙

席德進一看到〈樹與牆〉就認定這是幅傑作。我的好朋友、現為《聯合文學》發行人的 Paula（張寶琴）收藏了〈樹與牆〉，這是我在台灣第一張被收藏的作品。高行健在為我寫的序當中特別提到它，白先勇、林懷民也喜歡這張。

我與潔兮的姻緣也和〈樹與牆〉有關。當初岳母很反對她和我交往，我的種種行徑大概讓老人家認為我是個不會顧家的二百五。但潔兮一看到這張照片，立刻知道我絕不是不愛家的人。潔兮的姊姊帶岳母到我住的旅館看我的作品，看到〈樹與牆〉，岳母從此對我改觀，她相信能拍出這張照片的人絕不是壞人，不會是個二百五。

當年別人生活中的場景，變成了我自己人生中一幅重要的畫面。至今〈樹與牆〉仍高掛在家裡的牆上，按下快門那一刻牽動我的東西，在想像中的家和真實的家之間，溫暖地流瀉。

兩支　1979　西班牙

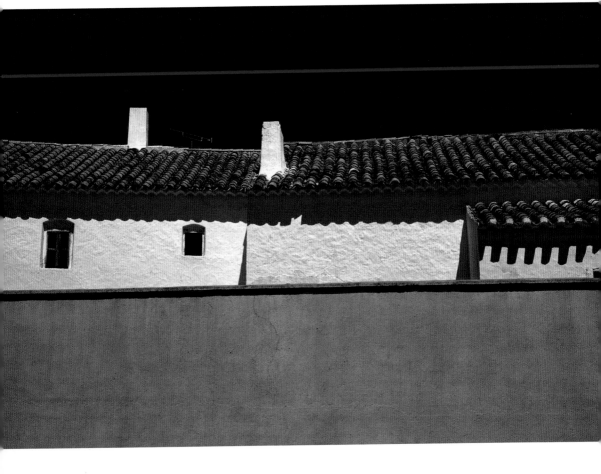

葡萄牙房子　1979　葡萄牙

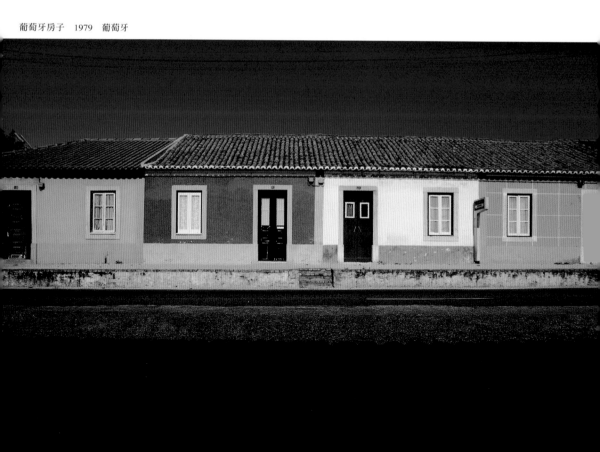

等 待 維 納 斯

離開義大利時，我憑著好手氣，在賭場籌足了去希臘的旅費。但是我並不知道，即將在希臘邂逅影響我一生的場景。

那是夏天的愛琴海，我在海色、天色和白牆之間，徘徊了二十多分鐘。我知道那裡有我想要的東西，但快門怎麼也按不下去。只好到附近轉一轉，看看海，在那裡呆坐了幾分鐘。終於我回去按了快門。

平常我們從相機的視窗看出去，只是一個小小的image，但是等到透過幻燈機把它放大來看的時候，那一剎那，是優秀作品或一般水準，一目了然。回來後看著這張放大的照片，我知道我突破了自己，畫面如此單純、乾淨，沒有任何多餘的東西。甚至到現在，我自認為仍沒有一張作品能超越這張。（但是這張照片從「底片」到「作品」，卻歷經了十多年漫長的歲月。因為受限於當時的沖洗技術，照片中窗戶上的五條紅線、牆壁上的細節、海和天的層次，始終無法清楚地呈現，即使使用轉染法，它的難度仍比〈樹與牆〉高出很多。一直等到1995年，才終於沖洗出我心目中完美的照片。）

後來詩人鄭愁予聽了這張照片的故事，他說：「啊，愛琴海是維納斯出現的地方，你在等待維納斯。」

1986年，大陸文學家高行健用自己的畫和我交換了這幅〈等待維納斯〉。他說在我的作品中，景深消失了，令人難以分辨是攝影還是畫。他認爲如果我是畫家，也會是很好的畫家。

過去我拍的照片比較熱情澎湃，不論是野柳、月世界，都有一種生命力，我的老朋友、音樂家許常惠說，「像我的人一樣。」但境隨心轉。我在歐洲這段時間所拍的照片，畫面經常非常安靜、簡潔，大自然被抽離到只剩下大面積的色塊、形狀和線條，但是「簡單」中仍富有變化和韻律，有一種「靜的力量」。照片中的生命力轉化爲內斂，是可以一直「看進去」的。

這段日子對我來說有點像「修行」，尤其那時看的都是哲學方面的書，也許因此，透過相機拍出來的東西都有些許禪味。但我想，最重要的還是「無心」，「無心」讓我的感受力更爲敏銳，可以看到大自然表相以外的深層的美。

那段日子所拍的照片，受到美國攝影雜誌極大的肯定，幫助我在紐約開創了一條極簡主義新攝影風格的路。但拍攝的當下我只是拍自己想拍的，並沒有想到什麼極簡風格，也不知道屬於柯錫杰的人生新頁已經展開。

等待維納斯　1979　希臘

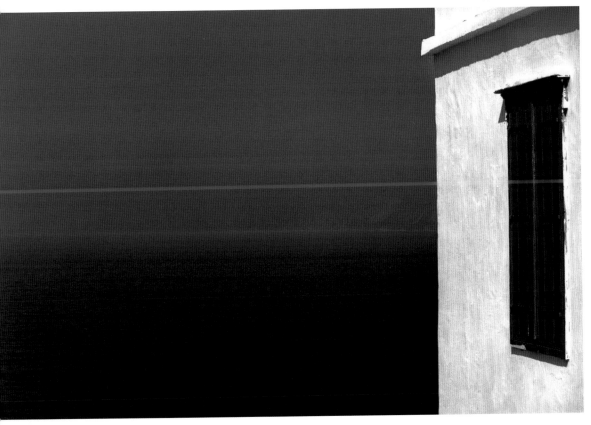

生 命 中 的 撒 哈 拉

沙漠和寒地一直是我很想嘗試的主題，極冷和極熱的兩個極端，對我有很大的吸引力。我一向喜歡強烈對比，即使在紐約拍攝商業作品時，我鏡頭下的女性也從來不是柔柔美美、沒有個性的，我總是想呈現每個女性內心散發出來的野性美。

北非與南歐近在咫尺。於是，在愛琴海畔的小島間悠遊了一個月後，我開始動念想去非洲。

解決了旅費問題，我從撒丁尼亞島南端越過地中海，抵達突尼西亞，在突尼西亞、阿爾及利亞繞行了一個多月，終於進入撒哈拉。

我清楚記得第一次看到撒哈拉的心情，感覺上好像前世來過。

廣闊無垠的沙漠，每一個線條、每一處明暗變化，都彷彿來自上帝之手，那麼美，那麼令人震撼。我幾乎要跪下來，為這經過千年萬代風化淬鍊的神祕景致，深深折服。

遺憾的是，這趟旅程因為裝備不足，無法深入大漠中心，抱憾而返。

回到繁華都市後，撒哈拉的廣袤靜謐之美仍不時在我的腦海中迴盪。終於在兩年後我得到一個機會，重返撒哈拉。

瀚海　1981　阿爾及利亞

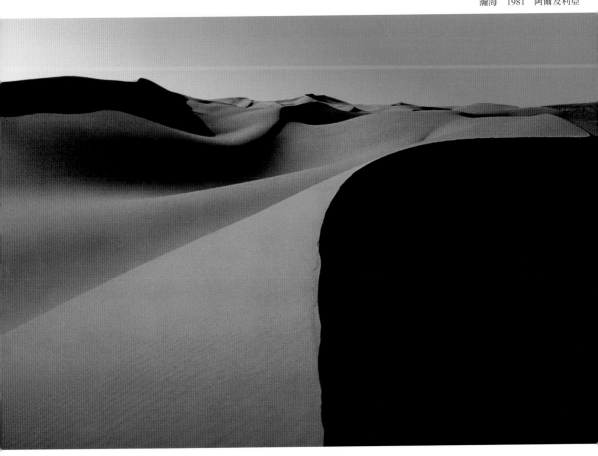

拍沙漠，我一部分、一部分地取，在遼闊中找出細節，會有一種說不出的美感。造物者用「大」來吸引我，我用細節來回應它。細節不是複雜，細節一樣要講求簡單、通暢，這樣才不會辜負大自然的美意。

自然的韻律　1981　阿爾及利亞

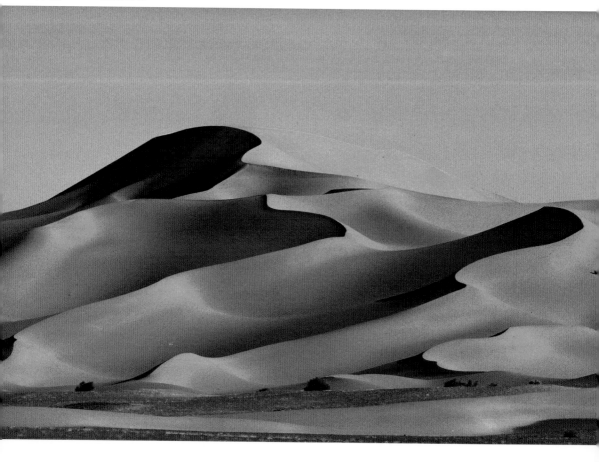

過去許多拍撒哈拉的攝影師，大都是取全景、拍出大片大片的景致，企圖表現沙漠的遼闊。我卻是拍撒哈拉的「局部」，一部分、一部分地取，線條非常的利，並且經常大膽地讓暗部占據畫面中大部分的面積。

一部分、一部分地看，你就會看到成千上萬個「撒哈拉」，會看到線條流動的美感；撒哈拉並不是只有一種面貌，每個人拍的都一樣。我眼中的撒哈拉是由許許多多旋律構成的音樂，我一點一點地欣賞，每一個鏡頭框出來的都是一首悠揚的歌，一支富有韻律的舞。

雖然我和其他人面對的是同一個撒哈拉，但我拍出來的照片，卻能讓人有新奇的感受。那是我的觀點，我的風景，是「柯錫杰的撒哈拉」。

後來Image Bank買我的撒哈拉系列版權，成為它的沙漠系列影像中被最多人使用的照片。同時也有愈來愈多的攝影師跟著我的風格拍攝。

和撒哈拉的相遇，彷彿是一種宿命，從此我的生命更為完整。雖然深入撒哈拉讓我吃了不少苦頭，但至今那牽動我心弦的柔軟聖殿從未消失。如果要重來一遍，我仍千萬個願意。

part III 美無處不在

柯錫杰體現攝影的本質，排除攝影
向繪畫學習，排除攝影向社會訴說
的意見，讓攝影還原到純粹的攝影。
但他並不是排除美，而是在攝影本
質下創作美。看柯錫杰的作品，讓
人意識到攝影與繪畫是兩種各自獨
立的藝術，甚至攝影有繪畫無法替
代的表現。

——詩人瘂弦

Camera Eye

第一次看到它的時候，心想，這個地方太美了！世界上怎麼會有這樣一個地方，從上到下有那麼多的層次！每一次移動步伐，那些美麗的線條就改變了韻律，那麼一大片，在雲霧繚繞間，彷彿有超凡脫俗的仙女即將出現。如果有人告訴我這裡是仙境，我怎麼會懷疑……

位於雲南南方的元陽梯田，是聯合國制定的世界自然文化遺產。每個到這裡觀光的人，都跟我一樣，覺得很美，不停地按著快門。因為大自然本身就這麼漂亮，你有數位相機也好，傳統相機也好，很容易就可以拍出一大堆漂亮的照片。但是，如果沒有「camera eye」，面對大自然的美景，我們其實是很盲目的。我們要用另一種眼睛去看，才會得到「自己的」照片。

所以我不會選那種典型的漂亮照片當我的作品，拍照對我而言並不是為了寫實，我想呈現的是它的線條獨特的美感。當然很多人拍的照片也有線條的趣味，但是故意「美」的時候，沒有留給觀者想像空間，藝術性就會減少很多。

在這裡拍了幾百張照片，其中幾張我等到雲霧漫過來的時候，遮掩住大部分的空間，豐富的層次在雲霧中若隱若現，才按下快門。這裡頭沒有所謂的梯田的美，但有一種繪畫性和精神性的東西，能表現出大地和大自然的能量。

我們要去找別人沒看到的東西，我們要去看到。

1985年我去野柳拍照，跟大家一樣，拍女王頭。可是，大多數人都拍特寫，大概沒有人像我這樣表現的。我把女王頭放在眾多石頭之間，但是你不會覺得她被埋沒了；被許多不同的石頭簇擁著，女王頭更顯得特別，像位真正的女王。

又如〈不同時刻〉。這是在北部的一個海濱拍的，拍攝的時候已經完全天黑，但在這個「黑」當中，還是有很多層次，還看得到海的「表情」。雖然太陽已經消失了，海的生命還在持續當中，只是轉換成新的面貌。

攝影家要不斷地注意大自然的變化，看似什麼都沒有了，其實還有很多。攝影家的任務就是用自己的「camera eye」去找到它。

雲起南方　2005　中國雲南

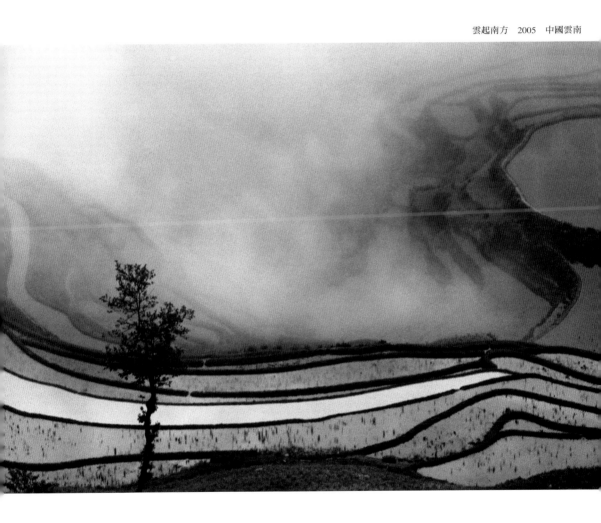

野柳女王頭　1985　台灣

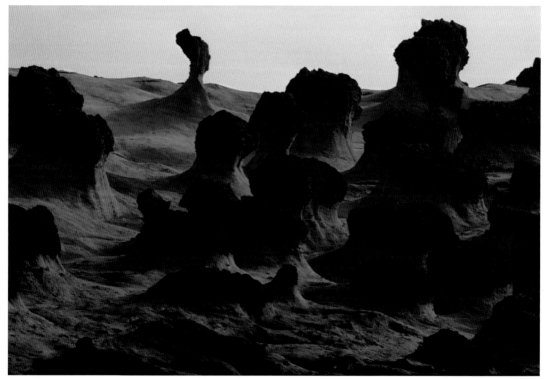

不同時刻　2006　台灣八里

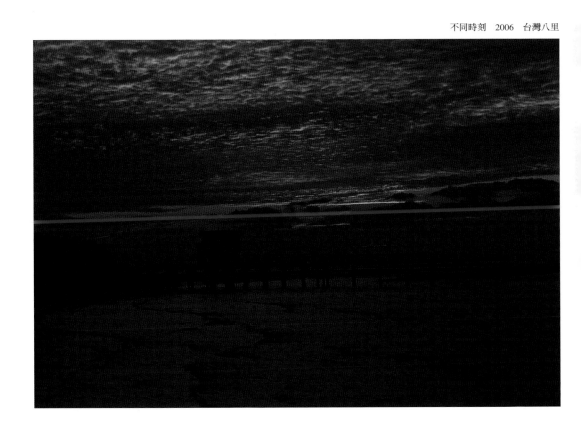

把 黃 金 比 例 拋 開

1976年，夏威夷。沙灘上突起的黑石，站在大自然給它的位置，不敢輕易地缺席。或許千萬年後它會風化成沙，隨著海水的拍擊而殞入大海，那也是一種認分的宿命。

我天生有種反叛，不喜歡做跟別人一樣的事。這種性格也反映在我的作品上。

在這張作品中，我把地平線放在正中間，在我之前，大概沒有人敢這麼做。讀過美學的人都知道，有所謂的黃金比例原則，符合黃金比例的才是美。這是我們所受的教育。

但是我拍照的時候，完全不想這些。什麼這邊三分之一、那邊三分之二的，那是古人的標準，現在的人為什麼還去在乎這種事情？美不美，取決於我們自己的觀點。把前人的標準綁在自己身上，只會拍出跟前人一樣的東西。

只要自己覺得需要地平線在中間，就放中間。當一幅畫面在我眼前展開時，我喜歡就喜歡，不會去考慮理論上如何如何。我覺得創作者都應該這樣，要有自己的看法，甚至這個看法要跟以前的人完全不同，而能讓大家信服，同意這是一個好的構圖。

我不會被以前的東西影響，這是我的攝影最大的優點。但我並不是故意要去打破什麼，只是順著自己的感覺表現。這種個性在社會上不見得很好，但這就是我。對於藝術，我有很大的熱情去追求，至於能不能在社會上符合一般人心目中的成功，大概不會是我這一生的課題了。

地平線上　1976　夏威夷

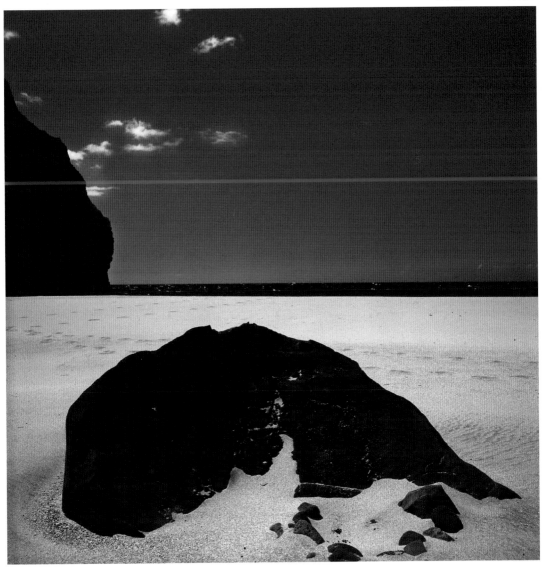

美 感 不 屬 於 別 人 ， 只 屬 於 自 己

拍好了！一瓶冰涼的啤酒，沖走了月世界。拍月世界的時候，乾涸了一天，我把自己弄得跟月世界一樣，只是爲了要了解它的道理。那時我還年輕，對於許多道理，經常用身體去體會，想起來雖然很笨，但很紮實，只是往往付出的代價很大。我不後悔，因爲我眞正擁有過月世界，我曾活在當下。

月世界，其實是一個灰濛濛的地方，陽光再強，也不可能有太強烈的對比。但是，拍風景，不能只是大自然給我什麼，我就原封不動地拍下來，而是要看這個風景給我什麼感覺，然後我再把這個風景，變成我內心想要的一個影像。於是我用對比強烈的底片拍、用很淡的藥水沖，表現我內心中的月世界，這是攝影家的「再創造」，要用底片、藥水去把照片變成一個獨立的藝術作品。

有時候或許會原封不動地拍下來，但仍有取景的差異。每個人都有自己看世界的角度，而這不同之處，依憑的就是自己的美學觀。要是沒有這個，拍出來的東西，就會和其他人一樣。取的是什麼樣的景？什麼樣的角度？長鏡頭或短鏡頭？這都是跟創作有關的必須考慮的因素，也因此決定了你跟別人的不同。

我們要建立自己對美的想法，而這種美感的培養，不屬於別人，只屬於自己。
美感無法仿效，要自己開創，否則藝術就沒有意義了。畢卡索的創作為什麼成
立？因為他跟別人不一樣，而且他的美感讓人訝異：哇，原來他有這樣的眼睛
去看世界。

藝術的價值在於獨一無二，而且藝術家創造的美感，要讓看的人都有一種肯
定，對藝術品有一種感動。這種感動，其實會隨著時代與生活方式的轉變而改
變，不同的國家、土地、氣候、人種，也會孕育出不同的藝術。所以剛開始學
攝影的時候，應該去多看看別人的東西，多思考，然後最重要的，還是要累積
自己不間斷地對影像掌握的經驗。我可以拍了很多照片回來，把不要的收起
來，要的拿出去展覽發表。但經過一年、兩年、十年之後，甚至二十年、三十
年，看這些作品的感覺，會完全不一樣。隨著年紀增長、生活經驗的累積，我
所挑選的照片會不一樣，拍照的眼睛也不一樣了。

幻湖　1983　美國

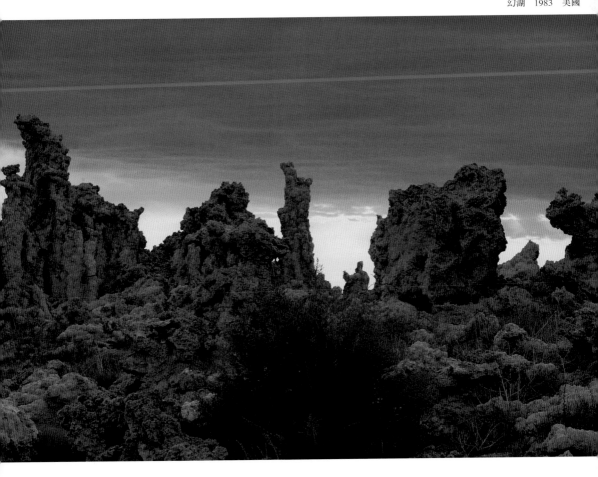

Something There

1992年，新墨西哥州，記得當時我們經過一個印第安文化博物館，走過去的時候，我瞄了一眼，又走回來，看了一下就「喀嚓！」拍了一張，完全出於直覺。當時完全不明瞭自己注意到什麼，就是覺得「something there」，透過鏡頭那小小的觀景窗，感覺有個東西非拍不可。回來以後，當幻燈片投射在大大的銀幕上，那一剎那，我知道我拍到好東西了，看到的人也都非常感動。博物館門邊一堵石牆的凹門和兩側蔓生的荊棘，竟巧妙地呈現女性的私處，線條如此之美，把一個原始民族對自然與生命的膜拜表露無遺。

拿了五十年相機，愈來愈發覺攝影的神祕。

另一張作品〈意〉，同樣讓我驚奇於人體與大自然有如此多的相似處，但在拍攝的當下，自己可一點也說不上來，只覺得那種「something there」的感覺又來了，隱隱地呼叫我的心，像是一種潛意識的反應。直到看到成品，才恍然大悟。這種在直覺中遊走與發現的趣味，總讓我驚嘆於攝影的無限可能。

但數位相機問世後，帶來了方便，也帶來了危機。我常感嘆它的「刪除」功能，正在點點滴滴地刪除攝影的這點神祕感。很多人漸漸養成一覺得拍不好、馬上就刪除的習慣。我其實並不覺得每一張照片都是在按下快門的當下，就能判斷出好壞的；越有韻味的作品越需要放大來看、再三咀嚼，而不是在觀景窗中一決生死。真正熱愛攝影的人，絕不會輕易丟掉自己拍攝的東西，即使用光碟通通留下也好，那是一種對過程的珍惜。更何況在我們人生的成長過程中，對美的素養不斷累積時，對作品也會有不同的看法。誰知道人事移轉、多年以後，那當初促使你按下快門、難以抗拒的「something there」，會不會是個意外的驚豔呢？

曲牆　1992　美國新墨西哥州

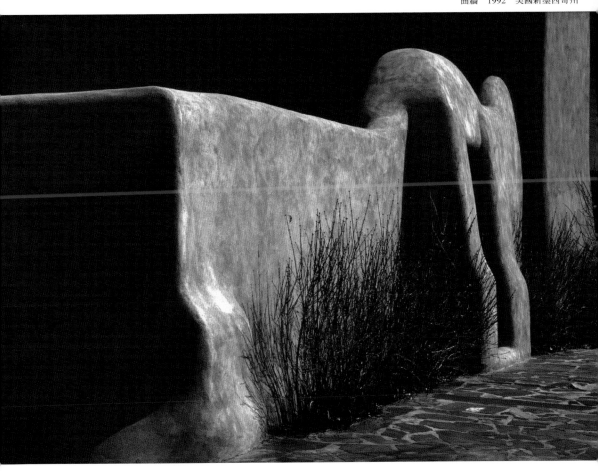

意 1992 美國

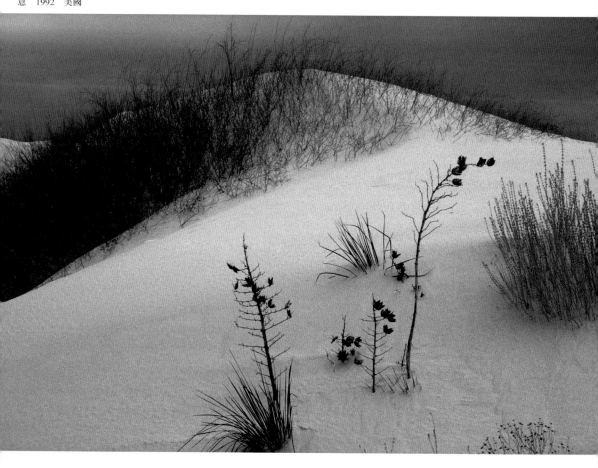

減 法

1983年，新墨西哥州。寒冷的二月天，碩大的沙漠，我看到一個很單純的影像。一片白沙接連著藍得沒有一點雲的天空，大自然很任性地在塗抹色彩，一大塊，一大塊的。沙丘上的建築，如果一五一十地進到畫面裡，好像會辜負了自然的玩味，我只留下屋頂，讓它們神祕在一起，也讓看到它的人，由一個點開始，去做思想的自由延伸。

〈白沙丘〉可以說是我極簡主義的開始。那時候的我根本不知道什麼是極簡主義，但卻在不知不覺中走這條路。明明拍的是大自然中的景與人，卻以線條、形狀、色塊、面積呈現獨特的心境。畫面常常安靜到極致，簡潔到近乎抽象。

好比數學中的減法，如果你看到的是五，一口氣就把五通通拍出來，結果將是尋常的風景明信片。如果你用你的心、眼去體會，眼前所見的景緻中，是什麼部分令你感動，集中表現這個部分，把它影像化，拍的是五減二之後的三，這才是你自己的風景。

「Less is more.」通通都給，觀者會不知道你要給的究竟是什麼。

所以我不會把一個風景就這樣拍下來，我只去擷取我感覺有興趣的部分——透過鏡頭去找有趣的地方，從大自然中把它「框」起來。

如果生活中也有加、減、乘、除，我一樣會選擇減法。潔兮常這麼說我，「不想聽的、不想看的、不想記的，通通把它『減』、『減』、『減』。」

極簡不是空洞。減法其實是一種「用心」，而不是隨意亂減。減法是實踐生活美學的一條路，而且隨著年歲的增長，我愈來愈喜歡它。懂得把美的東西留下來，丟掉那些不美的。減法讓彼此都有了空間。

白沙丘　1983　美國新墨西哥州

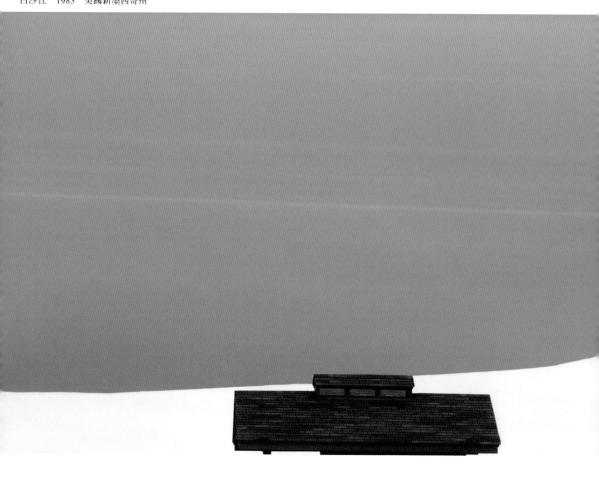

藍與黃　1989　台灣

想 像 空 間

那一天，我開車帶岳母去散心，到紐澤西的海邊，看到一扇窗和一張椅子。我請她過來坐下。因為海風，老人家的帽子一直是戴上的，又因為生病，整個人顯得消沉。我想拍老人的孤獨感。岳母坐在椅子上的黃色身影，很能傳達那種氣氛。拍完後，岳母離開，椅子空蕩蕩地留在原處，我突然感覺，沒有人的空間，好像比有人在的時候，孤獨感更深。我想了幾分鐘，又拍了一張。空無一人的場景，似乎容納了所有人的孤獨。

一般人站在那裡看到這個景時，都會立刻反應，認為海是重點；但我不是，我把黑的部分放得很大，幾乎占畫面的二分之一。然後海天一線，透露一點點的光，椅子是唯一的焦點。〈觀海〉這一張的三道光影甚至可以看出三種不同的質材：紅磚、木頭、水泥。

1983年拍的這兩張照片——〈黃衫客〉和〈觀海〉——可以做一個很好的對比。這兩張基本上是同一個場景，只是一張有人，一張沒有。兩張照片是同一天拍攝，但發表的時間卻相隔了二十三年。

〈黃衫客〉照片洗出來不久後就拿到市立美術館展覽，因為當時覺得〈觀海〉太孤寂了，所以只發表〈黃衫客〉。但是二十三年後，現在的我更喜歡〈觀海〉。〈觀海〉感覺更有詩意，因為沒有人，反而更有想像空間。

一個人的心靈有太多東西的時候，其實什麼也體會不到。簡單的時候，我們的心才活在一個更大的空間。

既然沒有人，是誰在「觀海」？這裡有多少人來過？他們之中，有多少人在這張椅子上坐過？是什麼樣的人，想著什麼樣的心事，有著什麼樣的體會？正因為沒有一個像「黃衫客」那樣具體的人物在畫面中，更多的可能性被包含在裡面，每個人心裡都有一幅對「觀海」的想像，都可以形成一個「觀海」的故事。而那雙觀海的眼睛，透過攝影家的鏡頭，變成觀者的雙眼，觀海的是無數陌生的旅人，是攝影家本人，更是我們自己。而畫面中的視覺焦點──椅子，在那裡不知歷經了多少白天黑夜，承載了無以計數的各式各樣的人，在這張照片中，誰又會說它是沒有生命的呢？它既是一個道具，又是一個主體。

如果沒有〈觀海〉，可能很多人會喜歡〈黃衫客〉。但是兩張照片放在一起，想像空間的力量就很容易體會了。我自己非常喜歡〈觀海〉，看到它的那一剎那，我可以感覺到自己的存在，因為有我的存在，才有觀海的這個景。

這樣的照片給觀者的想像空間是無限的，每個人看到都會有不同的感受，全部的感受都可以融入到這一張照片裡。所以攝影作品要讓人感覺像讀一首詩，用幾個字就可以想像一個宇宙那麼大的空間。

紀錄式的照片是在介紹這個世界，我的照片則是要讓人去體會這個世界。

黃衫客　1983　美國紐澤西州

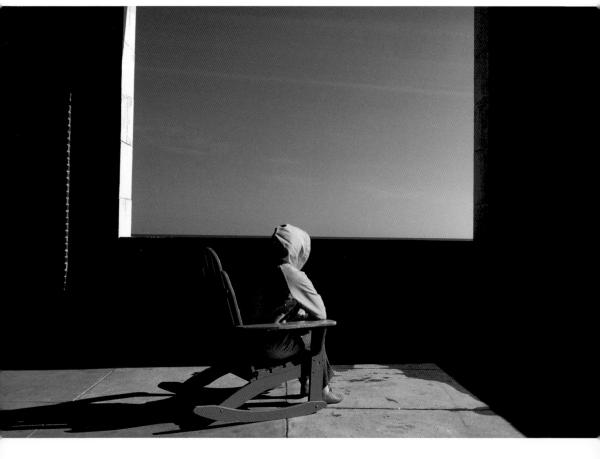

觀海　1983　美國紐澤西州

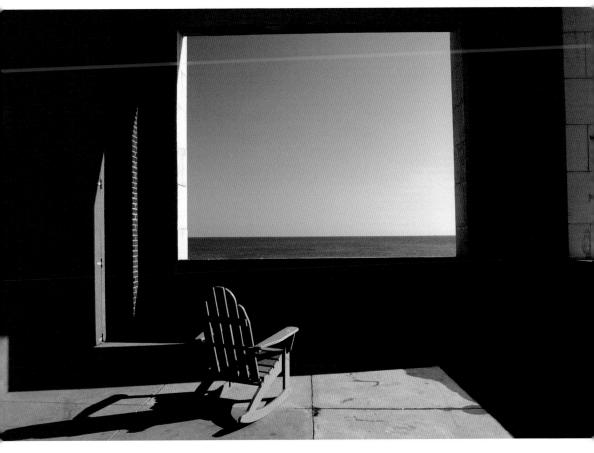

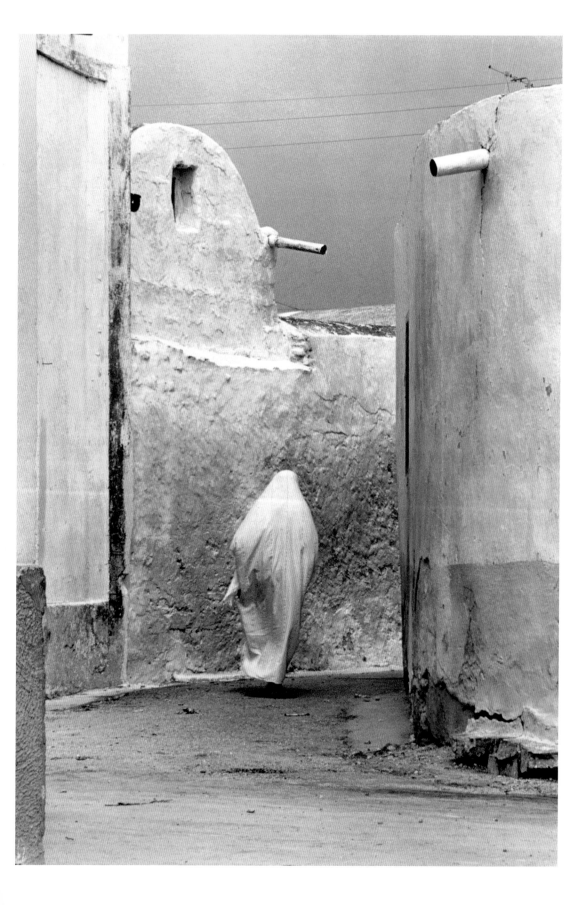

白衣　1979　突尼西亞

那天，我在突尼西亞的一個小城，看到
一個轉角的牆和小巷，我的眼睛告訴
我，這裡會拍到東西。我光著上身坐在
車裡等，四周的小孩好奇地好像在看動
物園的猴子。足足在車裡烤了兩個小
時，突然有個穿著白衣的女人，走進了
畫面。我心一跳，我知道這張是屬於我
的了。我直覺地按下快門。

在照片裡，白衣的女人好像要消失一
般，卻不是從轉彎處消失，而是消失到
牆壁裡去……

五部音　1985　台灣

黑 的 學 問

1979年，希臘的一個小島，米柯諾斯。我把車留在希臘本島，坐小船到這個島上。島雖然不大，可是很美，我捨不得走，所以就在教堂前的石板上睡了兩個晚上。第二個清晨四點多，骨頭都痛了，睡不著，起身到海邊看漁夫打魚。回到教堂的時候，太陽正好把它照得像一座冰雕一樣。我趕快拍下來，留下大大的影子，冰雕似的雪白教堂，還有藍藍的天。

在大面積陰影的烘托下，教堂的「白」，顯得非常穩定。

攝影簡單來說，就是光和影的學問。所以拍照的時候，不要只想把眼前看到的拍下來，也要想到如何運用陰影的部分，去和主題搭配，定義自己的「camera position」。

〈古堡〉這張也是。彎彎的樹旁，有幾個背影，他們在聊天。聊什麼，我聽不見，我有一種感覺，裡面參雜著古堡的聲音。我把古堡的語彙，全部塞進一塊黑色的神祕裡，讓每個人自己去發掘。

米柯諾斯教堂　1979　希臘

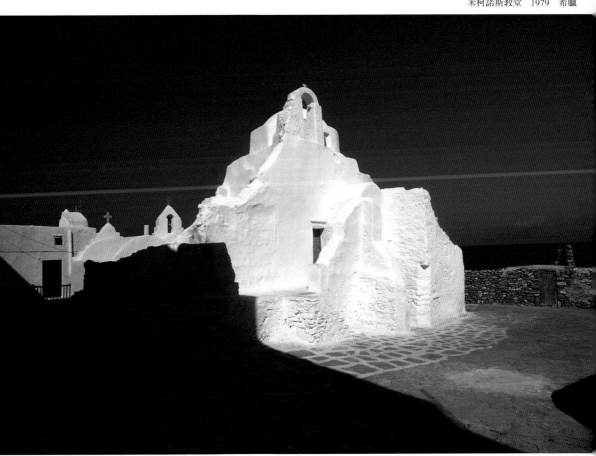

有位經營畫廊十幾年的法國友人，看到這張照片，印象非常深刻，她說從來沒看過風景照片有這樣的構圖。畫面中有四分之一的黑，但又不是單純的黑，似乎有某種意義，像在訴說什麼。她覺得我很敢，毫不客氣地把這麼大面積的黑拍進去。黑色的陰影讓整個畫面顯得更為神祕，彷彿在和古堡交流著我們不明白的，很久、很久以前的故事。

我喜歡運用明暗的強烈對比來塑造一種張力。

《American Photography》雜誌總編輯曾經選了〈等待維納斯〉、〈瀚海〉等六張作品去刊登。他們拿到美國印刷的時候，覺得〈瀚海〉某些部分太黑了，想把細節弄出來，但這樣反而失去了我原先希望呈現的感覺。我告訴他們，黑就讓它黑，不要老是有一種成見，覺得照片太黑的不行，非要把細節弄出來。有時候單純的構圖、色彩，反而比細節繁複的畫面，更有張力。

我喜歡追求美，但我心目中的美，並不是普通的風景美，必須在光與影的關係裡去探尋。

古堡　1979　突尼西亞

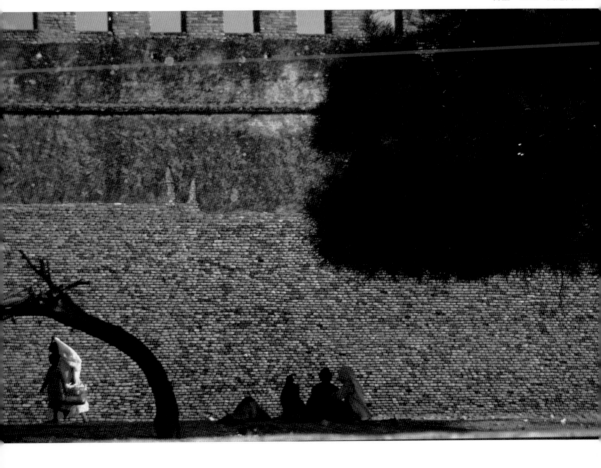

黑牆　1983　美國紐約

在色彩繽紛的紐約，是誰膽敢
把牆塗得那麼黑，難道是，對
布魯克林往日繁華蛻去的一種
抗議嗎？

弱弱的樹，像是乾枯的生命。
可是卻留下白白的窗，來告訴
過往人們，它心靈的乾淨。

我留下些許的白，找出一項黑
牆間的對應。還有一點點樓梯
的細節，讓自己可以走入這棟
房子主人的世界。

田埂上的小孩　1986　中國貴州

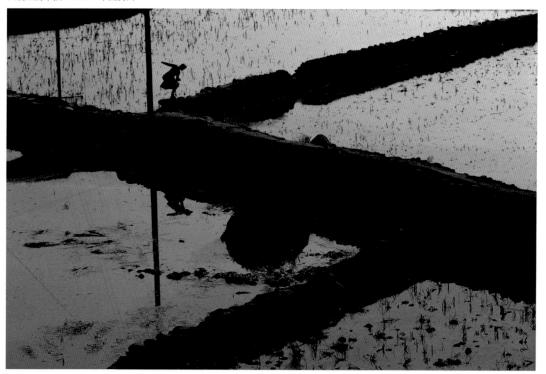

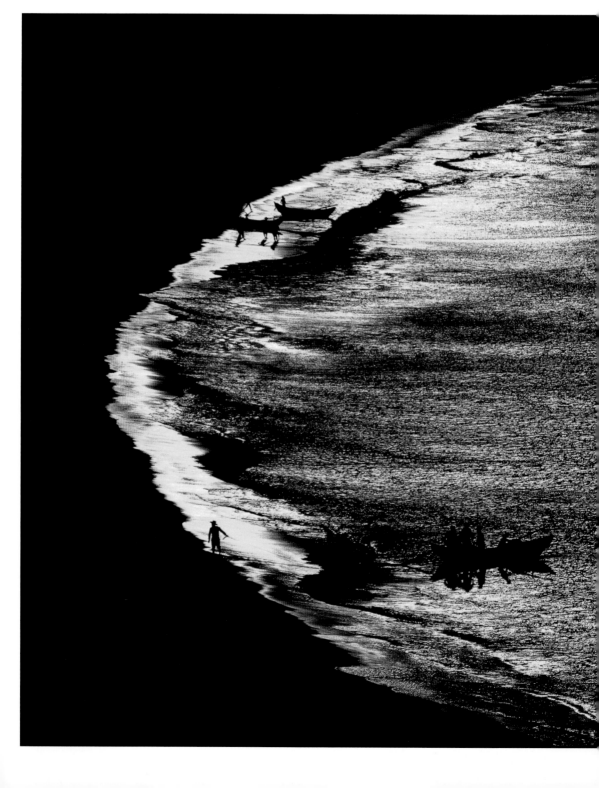

金海　1988　中國福建

1988年，《中國時報》請我跟
鄭愁予去福建探訪。那天從下
午開始，我們跟大陸的幾個官
員喝酒喝到清晨四點多，鄭愁
予去睡了，我則跑到一個很高
的地方把腳架和長鏡頭架好，
拍月亮。不久，太陽出來了，
初露臉的陽光非常亮，把海面
映成一片金碧輝煌，頃刻間，
海好像要燒起來一樣。剛好我
的鏡頭、腳架都已架好，便在
這十秒不到的時間內，迅速地
按下快門。過了這十秒鐘，太
陽升起，海、沙灘都顯現了原
本的面貌，再也捕捉不到這樣
的景色。在這黑與金交織的畫
面中，又隱約看出幾艘船和幾
個漁夫，為這張照片賦予了生
命。我再次感謝老天，每一張
好作品都是老天爺的恩賜。

層 次 之 美

1990 年拍的〈SOHO〉，非常 SOHO !

找到一個觀察 SOHO 的有趣角度，我興奮地探索，終於，看到這面牆，這不正是 SOHO 的縮影！人和建築和車，自己和他人，真人和假人，身體和影子⋯⋯所有的對話都在這面牆上巧妙地進行著，每一張看不見、看得見的臉，都在說著故事。好忙碌的一面牆，好忙碌的 SOHO，好有趣的人生。

在這棟建築上，如果只有建築本身，那多乏味。有車、有人、有匆忙的投影，馬上可以讓人想像 SOHO 是個怎麼樣的地方。整張畫面都跟「人」有關係，各種不同國籍的人從各地方來，在這裡走來走去，真的人，假的人，每個人朝向不同的方向、不同的思考、不同的內心，儼然是幅眾生相，所有人都沒有重複。畫面中的建築也有層次，至少有三個面。看似很雜，卻又很統一。

一張照片好不好，要看它的取景。專業的攝影師必須考慮到畫面的前面、後面，每個層次之間種種關係，在一刹那間都要決定。現在很多年輕人用數位相機看畫面，拿得遠遠的，有的人甚至把手舉得高高地拍，那怎麼「看」？一定要很近、很仔細地去看，一絲一毫地斟酌取景，才能夠得到一張完美的構圖。

層次也是表現情境的一種很好的方式。雖然是一張平面的作品，卻能因此呈現豐富的立體感，並且有一種對話的趣味，和掩映之美。

SOHO　1990　美國紐約

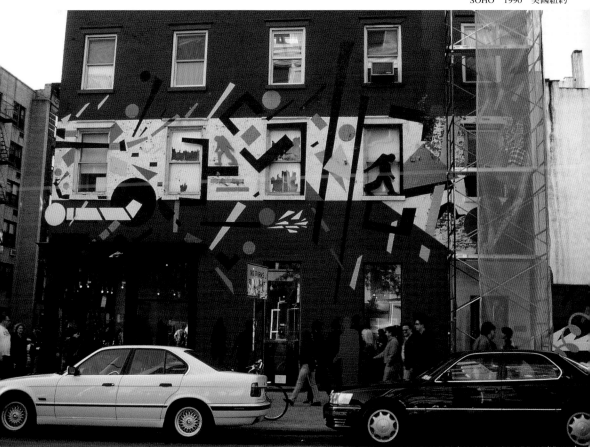

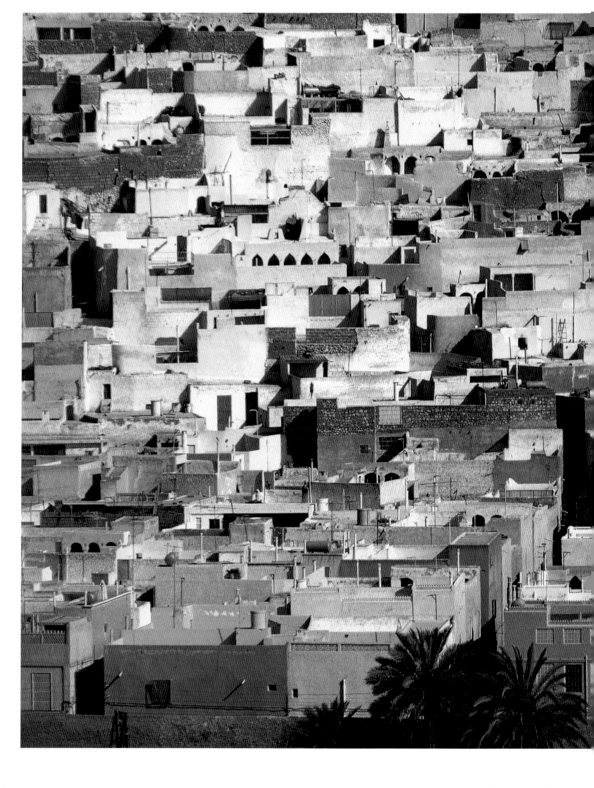

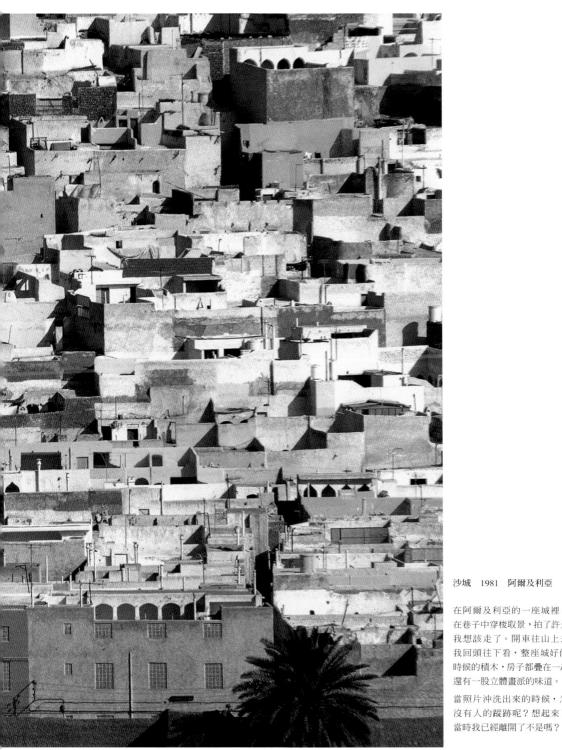

沙城　1981　阿爾及利亞

在阿爾及利亞的一座城裡，我
在巷子中穿梭取景，拍了許久，
我想該走了。開車往山上去。
我回頭往下看，整座城好像小
時候的積木，房子都疊在一起，
還有一股立體畫派的味道。

當照片沖洗出來的時候，怎麼
沒有人的蹤跡呢？想起來了，
當時我已經離開了不是嗎？

遠 近 之 間

敦煌的清晨，大概是四點多吧！天空很紫、很紫，閃亮的金星和月亮遙遙相對。沙漠的空氣中沒有水氣，非常澄澈透明，到了夜晚，月亮和星星特別亮、特別靠近，彷彿一伸手就能觸及。我聽到它們在對話，訴說幾億光年以外的時光流轉。一下子我的心都醒了，非常的清明。

大自然經常讓我感動。

每一回仰望星空，就深覺自己的渺小，整個心悠悠蕩蕩。但在那種靜謐的時刻當下，又彷彿有天地間的能量，經由眼前的美景，注入到我的心和身體之中。最卑微赤誠的心，經常可以得到最深遠的啓示。那種震懾人心的力量，只要抓到對的角度、好的取景，就能在一張照片中傳達。

重要的是感動。如果只是拍一張漂亮的風景，那沒什麼。我們必須對自己想拍的事物有所感動，心要和它呼應，把那份感動，用專業的技巧拍下來，才能成就一幅作品。

前幾年回去台南拍鹽田，和小時候記憶的情景都不一樣了，運送機器取代了挑鹽人肩上的扁擔。我們每天一樣吃鹽，沒什麼改變。但人世的變化卻一分一秒地走著。無意間，看到鹽田裡一張碎紙片，隱約看出已經流失很久的歲月。

距離的遠近，時間的遠近，都能告訴我們許多眞理。遠近之間，不同的美，需要攝影家用心細心體會。

敦煌之晨　1985　中國敦煌

part IV 藝術！藝術！

感性高的攝影者在按快門時，通常
並不是只爲了攝取物體的外形，而
是想捕捉那一剎那的感觸。對畫家
而言，畫象徵性或抽象性的風景並
不難，但攝影的表現因受限於機械
再現機能，不能無中生有，也不能
有中變無，所以在現實性的世界中
要表現象徵性及抽象性很不容易。
……然而柯錫杰的作品不再是現實
的複製，以其高度的象徵性，自然
引發觀者形而上的思考。看他的照
片，時間和環境都不重要了，讓人
們同時感受到過去和現在。

——攝影家王信

拍 兩 百 張 看 兩 千 次

1992 年，我應《時報週刊》之邀，到西班牙和非洲拍泳裝美女。那次拍了非常多張照片，拍回來之後，我至少看了一萬次。

在差不多的時間內拍的照片，拍幾十張都差不多，只是模特兒的動作不一樣。但我會很認真地去看一次、看兩次，慢慢剔除掉自己覺得不理想的；例如五十張就先淘汰二十張，剩下的三十張，也許差不多一樣好了，但這裡面還要選到剩下五張，難度就很高了，經常是這張也不能丟、那張也無法捨，難以抉擇，所以要看很多很多次。有時候早上看覺得不好，晚上看又不盡然。我常有這種感覺。所以一張照片經常要看很多遍，不同的時間看，不同的心情看。用心仔細地看，我覺得是攝影家對自己的作品應有的認真的態度。

有的照片也許是 pose 不好或是拍的剎那不對，第一次就淘汰了，可是五十張裡面總是有五張不錯的，而這五張之中還要再精挑細選成為三張。最後這三張就是我的。

選照片是個大學問，選的時候你才感覺到你跟別人不同。這個過程無法交由任何人代理，助理選的東西絕對跟我不一樣。可以說攝影藝術就是一門「淘汰」的學問，是非常個人化的美學的問題。

坊間的結婚照大都把新娘拍得白白的，每個新娘都笑得很甜，但每個人看起來都一樣，每家攝影公司拍的照片也看不出有什麼不同。也許因為客戶喜歡這樣，所以沒有個性沒關係，但是一張照片若要成為藝術作品，就不能如此，不是客戶喜歡，而要自己喜歡，因為每一張照片出去都代表我，代表攝影家的「personal view」。

Olay! 安東尼奧　1979　西班牙

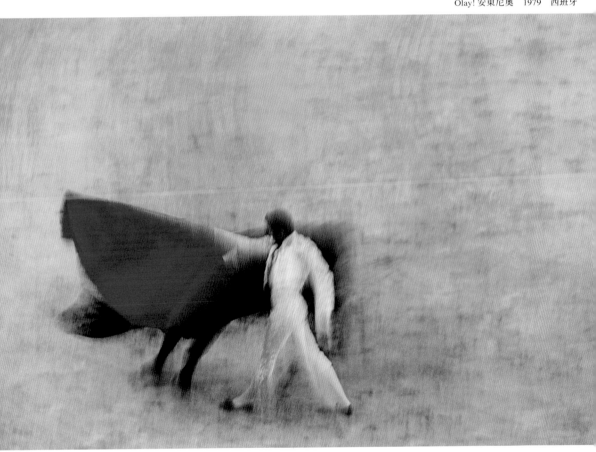

Shot the Chance

一群剛參加婚禮回來的貴州佈依族婦女，在路上被我遇到。有幾位還揹著小孩。她們淳樸的臉龐上有一種和土地相連的動人光輝，讓我想起老母親那個流行挽面的悠遠年代。透過翻譯表達想為她們拍一張照片，卻立刻遭到了拒絕。她們覺得又拿不到照片。我馬上反應過來說，「不會不會，我會給妳照片。」她們不相信，我說「我拍一張，馬上給妳照片」。我用拍立得拍了一張，一分鐘之後拿給她們看，她們非常驚訝，簡直不敢相信。

然後我就好好地拍，一張！因為那時候已經七點多，天都暗了，我用很小的德國相機Minox，打了一個閃光，就拍到唯一的一張！如果這五個人有一個人眼睛閉上，照片就毀了。因為她們覺得已經拍了一張，一張就夠了。所以一拍完，她們就開始動了，如果我沒有掌握，時機就已經過去了。

這張照片非常幸運，每一個人的表情都這麼真！So real！每個人的表情都是她們自己的，不是為誰、不是為照相。這是可貴的一瞬間。

攝影作品我一生中不知拍了多少，但這裡面能夠有幾張真正符合藝術作品的，很少、很少。譬如和鬥牛有關的照片，幾百張有吧，但可以稱得上最好的，也就只有一張。當然我拍過很多鬥牛場裡牛跟鬥牛士之間的互動，好幾張都很棒，但要說是藝術作品的，那恐怕千百張裡面只有一張。照片不像繪畫，可以把一個人擺在那裡，用十幾個角度來觀察，不滿意，塗掉再重來。攝影是一剎那拍到了，就是有了；沒有拍到，就沒有了。

婚禮歸來　1986　中國貴州

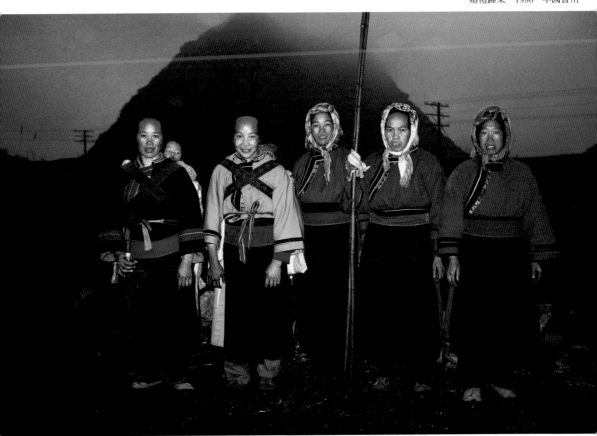

1988 年我跟鄭愁予去福建探訪，某一天早上，我五點鐘起來，在一座廟附近拍照，忽然看見一個人，戴著斗笠，還揹了一個什麼東西，褲管捲得一高一低的，他枯瘦的手，好像 E.T.。因爲是背光，看不清楚，只看到一個剪影在那裡，有一種不可思議、詭異的感覺。但是這明明又是一個中國人，所以這幅作品後來取名爲〈China E.T.〉。

〈China E.T.〉是我回過頭的一剎那，就拍了，前後不到一秒鐘。人影一下子就消失了，只有一張底片。因此，從事攝影這份工作，要非常敏感，要有一個「catch eye」。那種「got it」、「我拍到了」的感覺，不會再有第二次，要相信自己瞬間的直覺。

攝影就是「shot the chance」，錯過就沒有了。

China E.T.　1988　中國福建

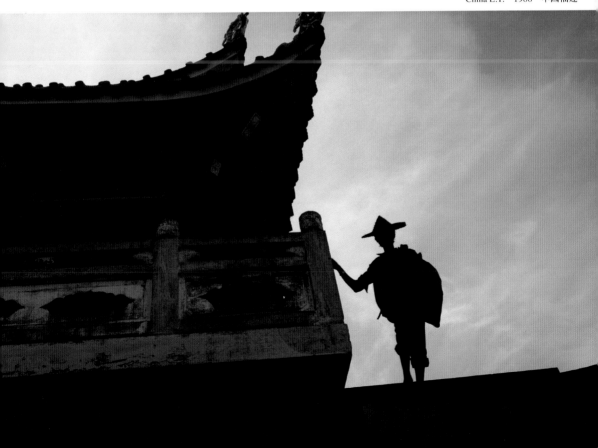

背著很重的米,獨行在濛濛的雨中,
他看起來心裡很急,趕著回家過年。
一點都沒有修飾的情感,每一步都
流露著真誠。

我馬上叫車子停下來,三腳架一架,
不到十秒鐘就拍了。當時只拍了兩
張,另一張沒有他,因為他已經走
過去了,沒有第二張。

雖然沒有錦衣玉食,只是簡單一袋
米,我想,他們一家人,還是會有
個快樂、喜樂的年。我感動地把他
拍下來,體會一種不粗糙的美。

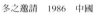

冬之邀請　1986　中國

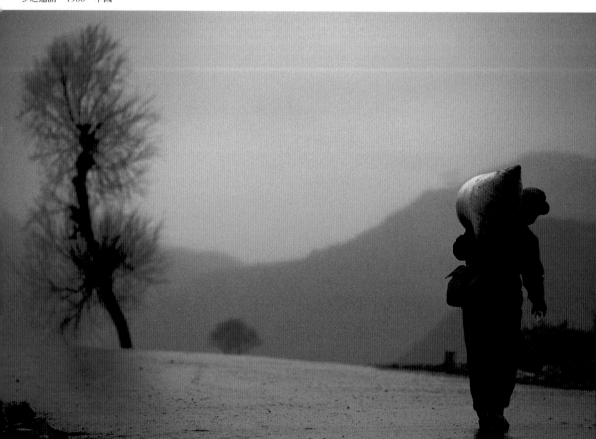

創 造 的 說 服 力

1967年，我拍舞蹈家黃忠良。當時他有一支舞作《風箏》，在舞台上舒展肢體，表現風箏的美感。我先在劇場拍了幾張，但總覺得在舞台上拍風箏，哪有像風箏？風箏是自由的，會隨著風搖動……舞台上的「風箏」，只能說是「風箏」這個舞蹈，看到「像風箏」的舞姿，但既然一個攝影家要拍「風箏」，舞者就是攝影家的工具，要用攝影家的方式來表現風箏。於是我把他們帶到高爾夫球場上，讓他們跳。在有雲的背景下讓舞者跳，才像個風箏。

結果我得到一張如有神助的完美照片。夫妻兩人的搭配太完美了，一前一後：先生是陽，雙腳是分開的；太太是陰，雙腳是合起來的，剛好在先生的兩腳中間。先生在笑，雖然頭切掉了一部分，但那喜悅的表情已充分顯露。完美的構圖，恰到好處的時機點，兩個輕盈跳躍的身體，在廣闊的藍天襯托下，那確確實實是個風箏，而且是有生命的風箏。

這張作品發表時非常**轟動**，當時沒有人在戶外拍舞蹈家的，那是個很重要的創舉，往後很多人仿效。後來這一系列作品到美國展出，也引起相當大的震撼，即使是紐約，舞蹈家的照片也只停留在紀錄的層次而已。

我常常在做跟別人不一樣的事，可能是我先天的、不喜歡隨波逐流的個性使然。我也不擔心社會怎麼談論我，但是我會透過我的攝影去讓人感動。

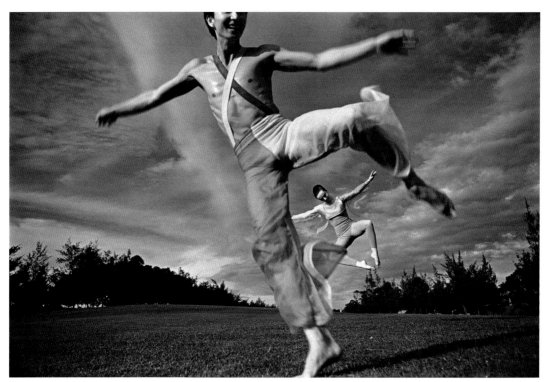

風箏　1967　台灣淡水

風箏　1967　台灣野柳

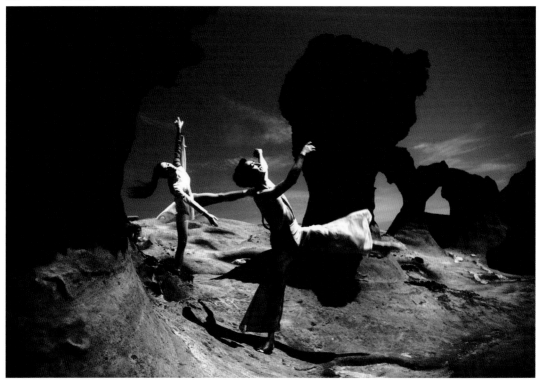

在美國剛開始做商業攝影時，有時候客戶會說，你給我拍這個，我付你500元美金。我就說：「你付我500美元拍你的商品，當然可以，但我拍跟別人拍都一樣。你現在用我，何不想想，我如何可以幫你做得更好？我有這個才華，我自己知道。你付我1000美金，我用自己的方式幫你拍，一定能讓你的商品銷售更多。」他們當然不相信，他們覺得「你這個從台灣來的小鬼能做什麼？」我說，「那我試試看。」我就用這個方法──「我可以拍得更好，而且一定對你的銷售更有幫助」──用「將會有事情發生」，來說服我的客戶。拍唱片封面也是這樣，我一步一步地讓客戶相信，後來他們都聽我的話、照我的意思做，工作也源源不絕地接踵而來。

客戶通常會這樣想，別人都拿500美元，你也給我拍500美元的東西就好了。客戶不會自我突破，因為他也不知道能有什麼更好的。但攝影家不能如此，如果我們自己也接受一成不變的標準，那麼不會進步。只要我們對自己的作品有信心，就要展現對客戶的說服力，用自己的創造力說服他們付我們更多的錢，讓我們做更好的作品。

我一生的攝影生涯中，每一個階段都是在創造，不是說人家做什麼、或要我做什麼，我就做什麼。藝術家不能沒有自己、沒有創新，只是跟著人家的腳步走，無法達到真正的藝術創作。

美國現代舞團 Alvin Ailey　1962　台灣

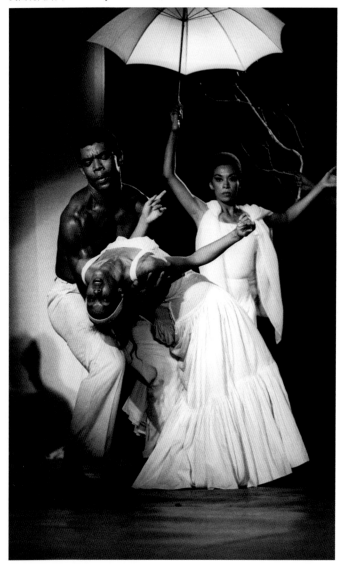

我記得他跳起來時，大概有半個人的高度吧，但是看起來像飛。我用16mm的廣角鏡頭，讓天上的雲來搭配他的動作，呈現一種飛起來的氣勢。

1976年，剛好是中國的龍年，我以這張作品獲得美國建國兩百週年的攝影創作獎，1993年新聞局也採用這張作為該年的國家形象廣告。

騰龍　1976　美國

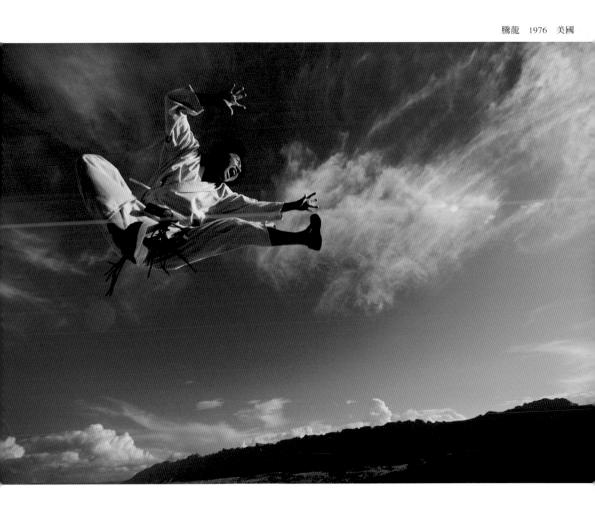

拍 出 一 個 人 的 人 性 和 生 命 力

1980年我回國展覽，見到席德進，那時不知道他病得那麼重。1981年我再回來，爲了第二次展覽，才知道他已經胰臟癌末期了。同時《雄獅美術》要以他的照片做封面，請我拍。

席德進有一部小小的英國進口車，那天他從家裡載我們去他的工作室，在新生南路的一個樓上。一到那邊，我說：「席德進，我要準備一些燈光，你在這裡休息一下吧。」他先是坐在地板上，然後躺了下來，他那時已經連坐都有一點坐不住了，就躺在地板上。等我燈光弄好，要開始拍的時候，我看他一點力氣都沒有，心想這可怎麼辦，怎麼拍？拍一個病人幹麼？那時我已經過紐約十一年的訓練，在什麼情況之下，要怎樣讓拍攝的對象按我所想的去發揮，我心裡有數，已經有了靈感。

看到他病得那麼重，老朋友了，我就踢他，第一次踢的時候他以爲是我走路不小心，就翻過來，好像有一點驚訝；第二次踢他，他就很生氣了，他知道我是故意的。那時候我就講話了，我說，「喂，起來，起來，我要拍你了，燈光都架好了，你怎麼這樣？」他那時有點氣，可是又想說人家是來拍照的，他怎麼可以躺在那裡。我踢他，當然有一點不禮貌，但那時不會有捨不得的感覺，會覺得應該要興奮起來。他起來的時候，有點氣，覺得柯錫杰太不人道了，這樣對我一個病人。可是我覺得那個時候如果對他說軟綿綿的溫柔的話，一定拍不成。

我踢了他兩次，到第三次時他真的已經受不了，有一種氣憤。看我的鏡頭的時候，有一種說不出的生命力就出來了。所以那次拍的他，眼睛炯炯有神，沒有一絲一毫病懨懨的感覺。拍完以後我才一半高興、一半覺得抱歉。可是我覺得我今天是要來好好拍他，不是來探病、講好話的。我全心全意地拍我這個生病的朋友——作爲一個畫家的生命力。

席德進　1981　台灣

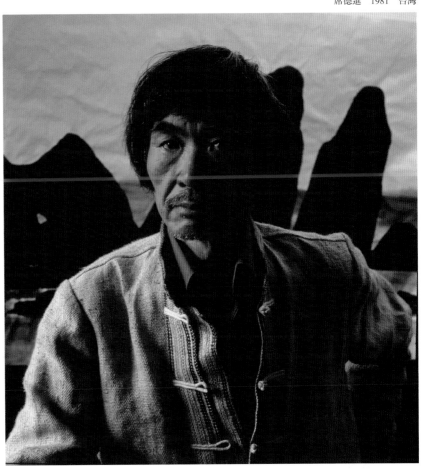

他六十歲大壽時，在空軍俱樂部辦慶生會，放了好大一張照片，就是我當初幫他拍的那張。他自己很滿意，非常的高興。

我相信藝術是以「美」為主，不論是舞蹈的美、攝影的美。但我不是照相館，不是來給你拍一個漂漂亮亮的玉照，你是一個藝術家，我當然要拍一個生命力非常強的藝術家，而且你就是這樣的人，我一定要拍出你的靈性，而不是你的外表。我和席德進是老朋友了，他應該懂得，所以後來拍出眼睛那麼有神的照片。

除了席德進，我還拍過很多藝術家。1960年代有個知名的女指揮家郭美貞，也曾在我的鏡頭下留影。

郭美貞是越南出生的中國人，在澳洲雪梨學過指揮，是當時紐約愛樂的助理指揮，很厲害而且年輕，但是很兇，非常強勢。她不太會講中文，所以用中文講事情時都不會婉轉，很直接，很多人都受不了。當時台灣社會裡還沒有像這樣風格的人。

當時我去看她排練，得到她的允許可以坐在指揮台的下面拍她。當然我從很遠的地方用望遠鏡頭也可以拍，但是不會拍得那麼有力。我從仰角的角度拍她，可以看到指揮家的手揮動的姿勢，然後她的嘴巴張開，眼睛瞪得很大，完全呈現她個性上的一種霸氣。後來這張作品取名為〈女暴君〉，當時台灣還沒有人拍指揮家這樣拍的。

〈楊英風〉也是一張人像的好照片。那時候他在開展覽，由於他非常熱愛石頭，所以用石頭做很多景觀設計、石雕，因此我想，何不把他的頭也當作一顆石頭看待？所以他也是一個石雕，他本身就像是展覽會裡面的一個作品，同時也表現出他的頭的特徵。

我拍的人像跟Avedon不一樣，Avedon是拍得「真」到無懈可擊的程度，我則是拍到這個人真正的人生，他幾十年來自己塑造出來的真面目，拍到他的心靈裡去。而且是拍到他最美的部分，把他留給後代。這是我拍人的信念。

郭美貞　1965　台灣

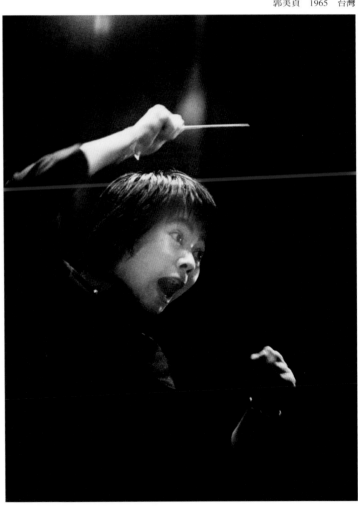

三毛　1980　台灣

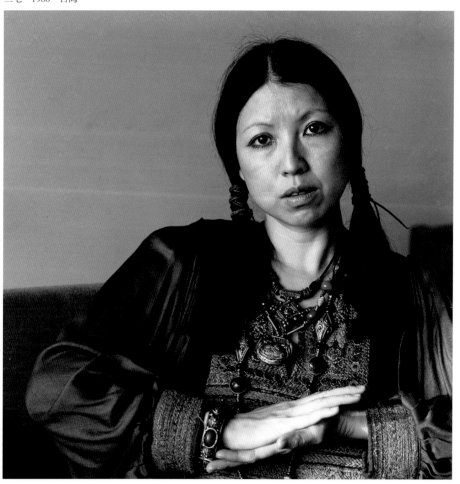

楊英風　1964　台灣

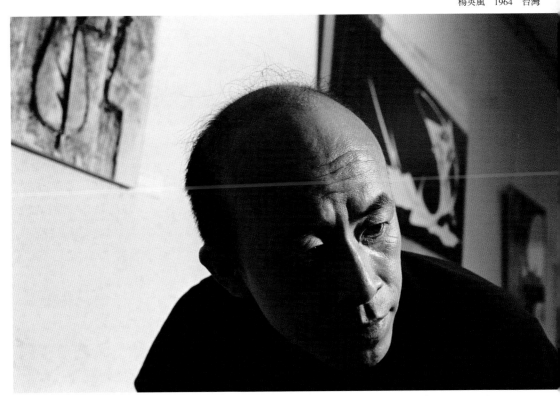

劉其偉　2000　台灣

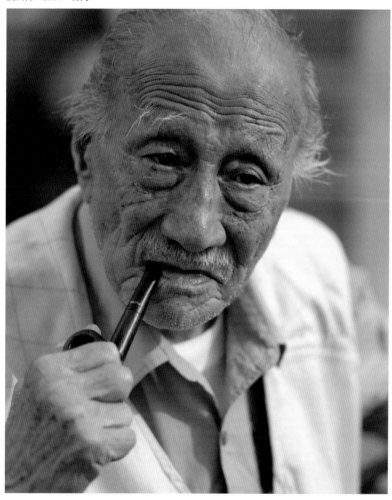

三個鐘頭只爲瞬間

照相館最好的作品往往是家庭合照，大家都坐在那裡安安靜靜的，三兩下就拍出大家都覺得很happy的照片。但攝影家不是這樣。攝影家拍一個人的時候往往要用掉很多很多底片，因爲他要的不是記錄一個人的表相，他要的是追到這個人的人性。在互動的某一刹那，他會即時捕捉對方在當下展露出來的人性。

我拍福特總裁也好、張忠謀也好，我會花三個鐘頭，慢慢把對方拉近，然後讓他放鬆，漸漸回到他眞正的自己。

往往要經過三個鐘頭，有時候是兩個鐘頭，我會感覺到我抓到了他整個人生最重要的一刹那。他這個人最重要的特質，不自覺地在他自己都不知道的狀況下，展露出來。然而這個時候還不能說：「我拍到了！」仍然要繼續拍，我通常至少都會花上兩百張底片。拍到我自己累了，對方也累了。有時候覺得累了的那一刻，他也完全放鬆了，所以最後那幾分鐘很重要，他已經不在乎自己在鏡頭前是什麼樣子，也不會在鏡頭面前假裝某種形象，此時他的內心與表相都一致了，也就是他的特質已經出來了，我就可以很容易地捕捉。但這個時候還不能眞的停，我們要繼續追蹤，追蹤到他自己都忘了在拍照，他與攝影家之間的互動，形成一種什麼東西丟出來什麼都是眞實的關係。一張捕捉到一個人「本質」的照片，是永遠看不膩的。

因爲「眞」，所以那一刹那拍出來的照片最美。肖像照片的美，沒有別的，最珍貴的就在於「眞」。所以拍肖像照片對我來說是很大的挑戰。祕訣是開始的時候，彼此都不要想太多，當自己open的時候，對方才會open，兩個人沒有隔閡的時候，就是攝影家抓到對方本質的最好時機。

我拍辜振甫的時候便是如此。我們兩人的互動非常好，他在我面前變成一個可愛的老人、一個長輩，完全沒有那種「一位董事長要我來拍他」的權威。他的思想、他的學識、他的風度，都是高水準。而我拍出來的照片，就是他的人生的全部。

東方人通常比較矜持，不會馬上把自己丟出來，所以要花比較長的時間，打破對方的心防。西方人在這個部分就比較放得開。

1968年，我和《魔戒》的製作人Bob Shaye是住樓上樓下的鄰居。Bob很愛電影，那時他進口東歐電影，剛剛成立新線電影公司（New Line Cinema）。他太太Eva是瑞典人，在家裡經常不避諱地赤裸著身子。那次拍完他們公司的高級職員後，我請他們帶movie camera到工作室來，因為兩個人都很熱愛電影，既然要為他們拍照，我想camera會用得上。

我用背光來拍。我抓住他們兩人最真實的那一刻，他們的互動、對電影的熱愛，表現得那麼自然。

後來我搬到別的地方去，他們也慢慢一步步地搬到好萊塢，開始拍恐怖片。我們之間不只是老朋友的情感，還有工作上，他有案子都會交給我。後來我要離開紐約回台北時，在一個知名的畫廊展覽，他們也來了。潔兮的演出，他們也一定會到。

當年拍這張照片時，Bob還沒什麼名氣，但即使三十多年後、他已揚名國際的今天，我想，這張照片仍足以代表他，說明他的一生。

辜振甫　2002　台灣

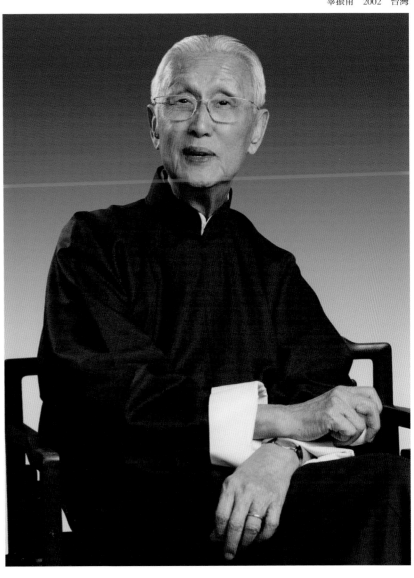

Bob & Eva 1975 美國

沒 有 歷 練 ， 無 法 拍 人 像

我有一個助理，在我的工作室工作一段時間之後離開了，離開時他說，唯一沒辦法學到的是「柯老師拍照的時候，跟被拍的人是同一個level」。

當我們在拍人像的時候，如果自己的知識、談話的內容無法跟對方在同一個水平，那麼頂多像個記者拍到表面而已，沒有辦法拍到他「整個人」。你要對著他訪問，誘導出他的內涵、看到他真實的內在，那樣拍出來的結果才會成為傑作。如果不能溝通，對話沒有平台，就不可能拍出好的人像。

我在拍張忠謀的時候，他談到曾在美國大都會博物館看到Avedon的展覽，於是我們立刻有話聊了，頃刻間他跟我就在同一個level。我們可以透過Avedon的藝術，溝通彼此的想法。當他談起藝術時，他不再是台積電的董事長，他變成張忠謀，跟柯錫杰有互動，談藝術的種種。

拍辜振甫的時候也是，我知道他喜歡平劇，對於平劇，我過去拍過很多，也曾特地去北京拍中國大陸國寶級的演員。雖然我不演，但是我瞭解，所以一講到平劇，馬上可以聊起來。我們還聊到我去流浪的那段日子。他說他這一生中根本沒有這樣的機會，一從大學畢業，就有六個董事長的位置擔在肩上，怎麼想都不可能花八個月的時間，一個人去流浪。他說他好羨慕我。我說，「唉呀辜老先生，您竟然還有羨慕我的地方。」

他說年輕時曾經非常想把一切都丟掉去流浪，不知道想了多少年，就是沒辦法。他問我為什麼可以五十歲了，還能把一切通通都丟掉。我們就透過這個話題聊開了。因為他有太多的董事長頭銜、太多的包袱，但是我通通都丟掉就好了，我就自由了，全然地自由之後才能夠拍到那些好照片。

所以一個人要拍人像，如果自己沒有先累積人生的歷練，是很難進入對方的內心的，被拍攝的對象也無法卸下武裝，展現真實的自己。所以我的助理說他暫時不想再從事攝影，因為他不知還要經過多少年，才能跟他想拍的人有話可說。這不是攝影技巧的問題，而是內涵的歷練。沒有這種歷練，沒有辦法拍人。

年輕的時候多看看書吧，從書裡面去充實自己，去了解全世界。既然我們活在這個世界，就要真正地盡量接觸它，所有人、所有一切，不管政治、經濟，都要去了解，從邊緣人到有錢人，都要去關心。不要整天看電視，電視的常識、資訊通常是很紊亂的，而且太多廣告了，讓人無法專注。我們要訓練自己能專注地想一件事情。這種專注的訓練並不是只能透過宗教念經，我覺得人跟人之間的互動、了解，就已經是一種修行了。

張忠謀　2002　台灣

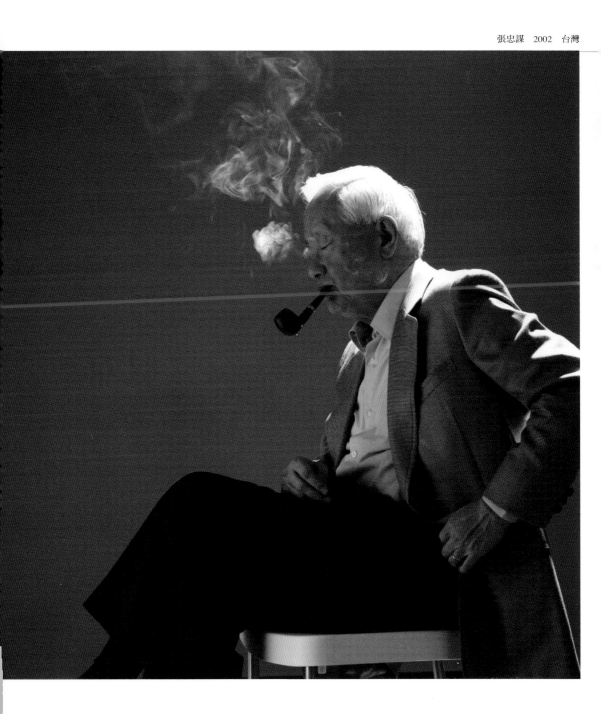

完 成 一 張 好 作 品 的 能 力

1986年，我們經過喀什噶爾的一個鄉村，在中國邊界、靠近巴基斯坦的一個地方。有一群孩子在玩，每個都好可愛，我請兩位帶我去人民公社的大陸朋友把這些孩子們集中排好，小的排前面。其中兩個沒有穿褲子，還有三對雙胞胎。我把照相機架好，希望他們都對著我的相機，這樣才有統一感。

我知道如果我只是說：「看這裡！」是沒有人會理我的。那時候我忽然靈機一動，在相機上裝了moto-driver，只要按了，就會一直拍。我在孩子們面前開始跳舞，做很多怪動作，像個瘋子。他們覺得很好玩，每一雙眼睛都在看我，有的在笑，有的看呆了。我的手就一直按一直按，一下子拍掉了二十幾張底片。後來能用的只有兩三張，其他的不是不好，而是我要一張完全都在看我的照片。

拍照就是這樣，攝影師要有這種能力，一些東西集中在你眼前，你馬上就要有一個idea，知道怎麼來完成一張好作品，而且要當下做出決定。如果沒有idea，只是孩子在一邊玩，攝影師在一邊拍，就這樣過去了，那就不可能拍出二十幾個孩子同時面對鏡頭的感覺，而且每個人的表情都那麼真。

這就是拍照的要訣：攝影師看到眼前有什麼樣的狀況，就要想怎麼組成構圖？怎麼拍才會得到心目中理想的照片？

1985年，我帶著助理到西藏拍曬大佛，我有生以來第一次看到這麼大的唐卡。當我們跟喇嘛們走到山頭時，還不知道它放下來有那麼大，等到它一放下來，我立刻知道不能在原來的位置上拍，一定要找到比當時所在的山頭還要高的地

喀什小孩　1986　中國

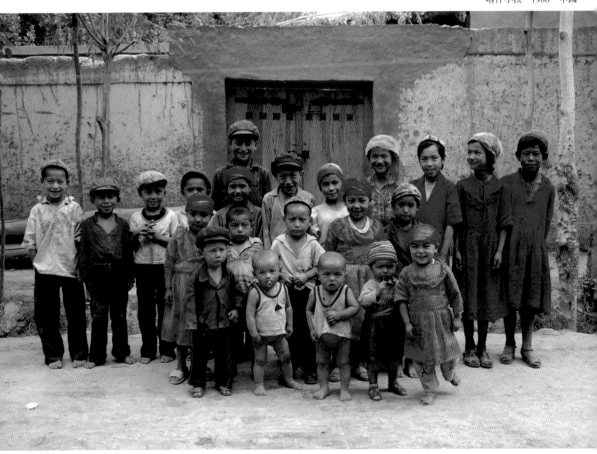

方才行。我回頭看，發現對面有個更高的山頭，而我的鏡頭是70~200的變焦望遠鏡頭，一定可以拍得到。於是我開始跑，一直跑一直跑一直跑，那時我已經五十六歲了，還好有大陸助理幫我背器材，我也沒多想，就是拚命跑，跑上山頭，發現還不夠高，又借了樓梯，爬上人家的屋頂。感謝老天給我時間，剛好拍沒幾張，大概十張左右，唐卡就收起來了。

我經常覺得一個攝影家拍攝當下的決定是很重要的，不管拍得到拍不到——那是另一回事，那種立即的反應和判斷，也正是專業和業餘的差別。專業的攝影師從鏡頭看到那個唐卡，立刻會判斷這樣不行，要怎麼拍才能表現，他已經心裡有數。雖然他知道要先下山再爬上另一座山，要跑一個鐘頭，但是沒有那樣拍，絕對拍不好。馬上判斷，馬上行動，寧可放棄在這裡拍，而跑到遠遠的另一個山頭。這是業餘的攝影者絕對不會想到的。

拍這張〈曬大佛〉的辛苦，後來得到了肯定，達賴喇嘛看到，非常興奮，還簽了名。當時沒有人知道我是怎麼拍到的。直到現在，不論是西藏也好、中國也好，我還沒有看到拍曬大佛的照片，能超越這張的。

一剎那，攝影家就是要有這種靈光一現的idea，並且有能力馬上將它實現。對攝影師來說，這也是一種專業的訓練

達賴喇嘛在〈曬大佛〉上簽名。　1988

曬大佛　1985　中國青海

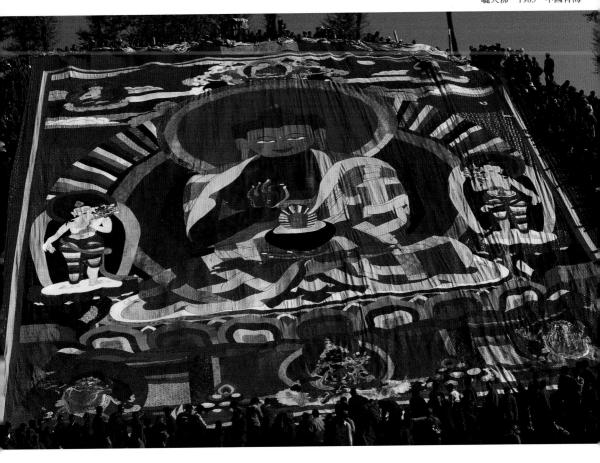

Camera Position 非 常 重 要

1996年的總統大選，好熱鬧，李敖、宋楚瑜、許信良……好多人都在名單上。我站在一旁，旁觀這一幕，主角、配角、舞台、表演者、觀眾、攝影師，都有了。我是旁觀者的旁觀者，這熱情、奇妙的一刻，我用我的鏡頭，完整地記錄下來。

這張畫面中有很多人，可是我們慢慢看就會發現，他們共同在構成同樣一種氣氛，也就是選舉的一個場面。我沒有跑到裡面跟他們一起拍，也不是站到前面一點的位置拍那些表演的人或是參選者（主角），我是把拍照的人跟被拍的人整個環境拍下來。

這樣的畫面太有趣了，台上的參選者、配角，台下的表演者，還有前景中、背對著我的觀眾兼攝影者。這三層彼此都有呼應的關係存在。這是由攝影家的camera position所決定的一張照片，在高、低中間找到一個right position，才能拍到這麼有趣的照片。如果那些拿相機的人沒有入鏡，這就是一張普通的紀錄照片；如果鏡頭低一點，中間這群表演者的腳被遮住了，那麼這張照片的趣味又會減少很多。三種層次，構成幾個有趣的動線。我們看得到六隻腳，其中兩個人的腳，一個分開、一個交叉，這都是構成畫面的趣味點所在。而每一個人的姿勢都不一樣，也沒有什麼地方重複，該有的都有，有女人、有男人，乍看是很多人在拍、在看表演的人，事實上，畫面裡的每一個人都是表演者。每一個人的位置，就好像是一幅有計劃的畫，這是很難得捕捉到的一張好照片。

關於camera position，還有幾個有趣的例子。1997年，在泰國的素可泰，一個有八百年歷史的佛教聖地，在一座斑駁的大佛雕像前，我們遇到一位和尚，他用英文跟我們交談。在泰國，幾乎每個男人成年以後，都要短期出家做和尚，但這個人大學時做了三個月的和尚之後就再也沒有回到大學，一直維持著和尚的

選舉一瞥　1996　台灣

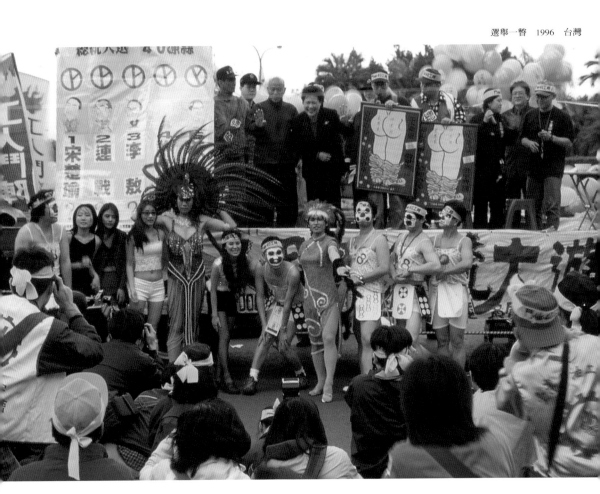

身分。我看到他的時候,他站在那裡一直在看著眼前的大佛,我想把這個畫面拍下來,但我感覺沒有看到和尚的正面比看到的好,因為我不是拍他,我是拍這尊佛跟人的對話。大佛的眼睛朝下,好像閉著眼睛在聽他心裡面想告訴祂什麼事情。

拍照的時候,和尚的頭的位置非常重要。我讓他的頭剛好在佛的臂彎裡,如果換一個camera position,頭在任何其他的地方,左、右、低、高一點,都不恰當。這是這張照片最成功的地方。這一點沒有掌握好,一看就會知道是外行人拍的。就好像一個畫家在畫畫的時候,畫中人物要出現在背景的什麼地方,都要非常謹慎地去掌握。camera position對一個攝影家來說,就是要這麼嚴謹。這往往也是一張好作品的關鍵。

還有一張〈別小看我〉,1986年,在貴州拍的。這張照片的主題、副題很清楚,一個小鬼頭斜眼注視著身旁的兩個姊姊,表情好像是說妳們在看什麼、怎麼樣的味道。兩個女孩也在看他,臉上彷彿寫著你這小鬼幹麼那麼驕傲。

盛裝的小孩、兩個姊姊高高地往下看他的表情,後面的大人們,畫面的構成剛剛好。這兩個姊姊若是只有一個還不夠,而且還要重疊得剛剛好。關鍵仍在於camera position,如果我稍微改變位置,也許表情就不完整了,或是某一個人物就看不到了,而後面的女孩太突出了也不好,雖然兩個人都同樣在看他,可是其中一個人是完整的,另一個只出現局部,有一種趣味性,才有恰到好處的張力。所以,快門的時間、角度的掌握,通通要考慮進去。

小孩子的眼神好自然,一點都沒有做作的臭架子,camera position找到了,快門按下來就對了。

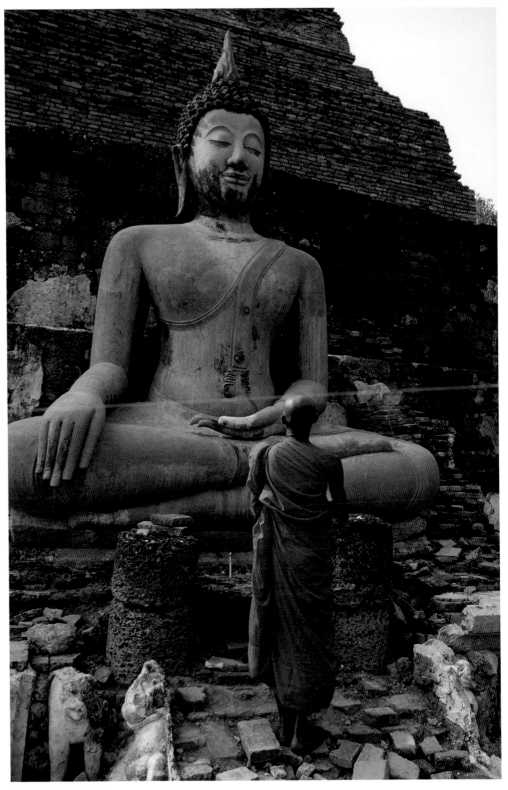

別小看我　1986　中國貴州

把沒有生命的，賦予生命

原本沒有生命的事物，經過我的鏡頭攝影之後，變成了有生命，對我來說，這是攝影最大的魅力之一。

〈傾聽〉，這是1983年在美國的亞利桑那州拍的。一棵樹，兩顆大石頭——朦朧的石頭、銳利的黑跟後面淡淡的石頭的關係，沒有什麼大風景，但樹跟石頭之間有一種大自然的無形的對話。我有這種感覺。兩邊都在聽，遠遠的，大自然的空間一直在進行著。人、樹、石頭，拍的人是人，看的也是人，一瞬間石頭、樹、我三者的關係，就建立起來。只要用心，可以感覺這樹跟石頭都是有生命的，它們的對話，可以跟我們的心有一種呼應，石頭的存在、樹的存在、我的存在，都能在大自然的空間中得到意義。

攝影就是從大自然裡面去發現一種好像我們人與人之間的關係，而藝術就是把沒有生命的，經過我們的心和眼睛去找出一種生命，與我們對話。

為什麼石頭能感人？因為在我們眼中那並不只是石頭而已，攝影家能看到每個石頭不同的表情、面貌，而每個面貌都有一種能量。我有一張作品〈石群〉，看起來正如人群一樣，擠在一起，可是沒有兩個人、兩顆石頭是一模一樣的，彼此在不同的位置上，有各自不同的心思，有的被擠得表情都扭曲了，但不得不學習相處，把線條磨得柔和。

傾聽　1983　美國亞利桑那州

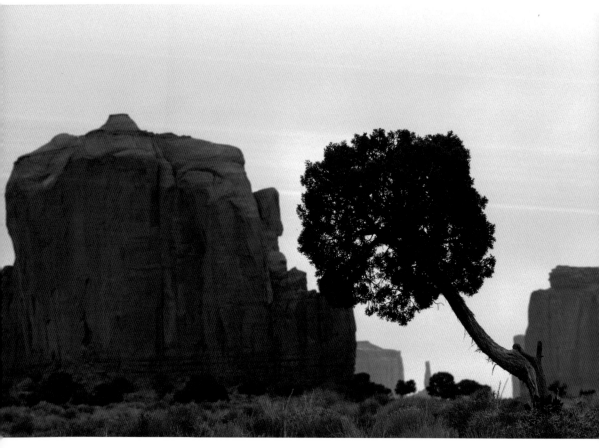

面對一個風景的時候，我不只是要拍風景，我要拍風景裡面跟人性呼應的地方，那是我覺得最重要的。

〈岩石之間〉裡每一個岩石都有不同的form，都有它存在的方式和價值，雖然它不動，沒有生命，也不能夠吃東西，但是它確實在那裡，甚至在那裡比我們所知的生命都還要久。每一個凹進去的、凸出來的石頭，都以它獨一無二的個性存在著。有一個小孩在裡頭跳，小孩在岩石間得到一種跳起來的鼓勵。岩石和小孩，有一種生命的牽引。

我們看大自然，要以我們的內在去看，雖然它不動，但是在我們的心裡，它是活的。看一個人、看一棵樹，都一樣，一個人在動、或沒有在動，也都一樣。樹的種種，都有一種美，這種美就跟看一個活的人一樣。這是我的攝影裡很重要的一點，我所拍、所看的大自然的每一個部分，對我來說都是活的。

吵雜的聲音中，未必能找到意義，無聲的大自然中，卻有無窮的生命力等著我們的心和眼去探索。

岩石之間　1985　台灣和平島

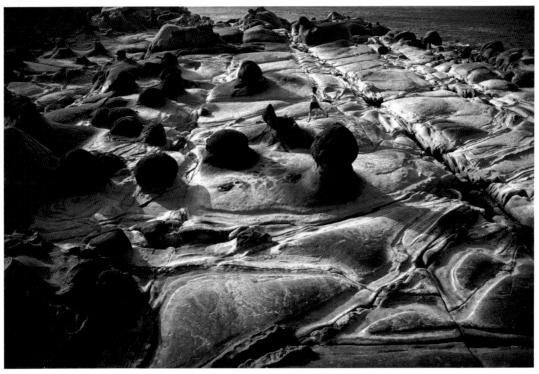

晨雲　1990　美國新墨西哥州

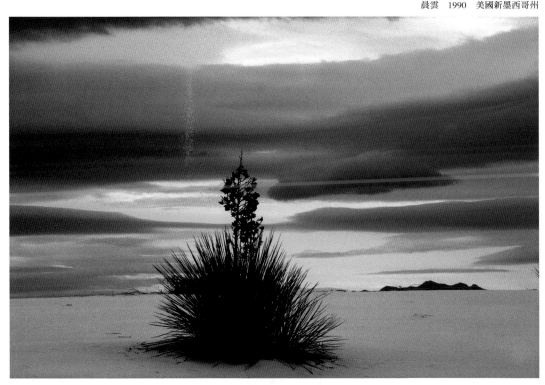

part V　依然柯錫杰

同樣站在那裡，別人偏偏感受不到，
看不出那個角度；必須透過他的眼
睛，才能感受那個景物。柯錫杰拍
的大自然，國人無人能出其右。那
是靈魂，不是技巧。

——攝影工作者楊人凱

相 機 不 過 是 道 具 ， 重 要 的 是 心

在美國跟Silano工作的那段時間，他經常對我說：「不必花大錢在你的器材設備，拍照用的是你的腦袋。」他的話深深影響了我。一直到現在，我也只有簡單的兩台相機，兩三個經常使用的鏡頭。

一個有心創新的人，要去找出自己的攝影語言。這要靠他從每天拍的東西裡面，去慢慢發現自己到底要走什麼樣的路。他要建立一套自己的美學，而這個美學必定從一個人的內涵而來。我們是怎麼樣的人，自然地，我們就會走上反映我們自己內心的路。如果跟別人都一樣，表現出來就只會是皮毛，只看到表相的東西，看不到影像的內在，也走不出自己的路。

現在的環境跟當年很不一樣了，相機設備早已不是問題；培養自己人格的深度，對一個攝影者來說，更形重要。一位好的攝影家，不是看相機，而是他的心跟內涵。沒有內涵，看不到東西。即使自然美景在我們面前，我們也不會有感知、不會對它有回應。

我曾經和幾個朋友一起去金門，我們每個人手上都拿著相機，但我拍的東西他

們卻看不見，回來後看到照片才說：「明明站在你旁邊，卻沒看到有這麼可愛的房子在那裡。」我的一位詩人朋友也很愛拍照，我們一起去大陸採訪，他買了一台最好的相機，就站在我旁邊，拍來拍去，回來後也是同樣的疑惑：「咦，我上禮拜跟你在一起，卻沒有看到這個。」

相機不過是個道具，最重要的是我們的眼光和心。攝影家在看的時候，不是只用眼睛，他的眼睛是透過心去看的。

從觀景窗這個四四方方的小框框裡，我們能看到什麼？

把眼睛、耳朵關起來的，絕對不行。不肯用心思考、領會的，也不行。真的要把攝影學好，不是那些「快速入門」、「技巧解說」的書能告訴我們的。去看表演、去看舞蹈、去看名畫、去聽音樂、去讀各種領域的書，詩、散文、小說，哲學、科學、天文學……必須通通都讀。

用全身每一個細胞去感受、去了解這個世界，把我們的心充實，它才能在我們的眼睛透過觀景窗觀看時，給予我們最大的回饋。

荷光　1995　台灣

萬物可觀

常有年輕朋友說，「我住的環境太醜，拍不出好照片！」但我的看法，只要一拿起相機，開始走路，什麼都可以拍。

房子、石頭、大自然、人、有生命的、沒有生命的……我從未限定自己要拍什麼題材，然後再去發展。全世界所有我感受到的東西，我都拍。好像一個詩人，全宇宙都是他的題材，我也同樣把全世界都當作我表現的舞台，即使拍一棵樹，也能傳達我對全宇宙的感受。

我現在看到垃圾，可以拍垃圾，看到老人、看到可愛的女性，隨時都可以有想拍的衝動。當你有足夠的涵養的時候，大自然也好、人也好，即便是路邊的一朵小花，都能引發我們想拍的衝動。我們要有對美的感受力，要訓練自己。「美」不是擺擺pose，不是雜誌上那些穿漂亮衣服的女生，我們要自己去發現每個人的個性、每個人的「型」，每個人都有他天生的不一樣，都有他的美、他的可愛，我們要去找出來。

「凡物皆有可觀。苟有可觀，皆有可樂，非必怪奇偉麗者也。」蘇東坡對世間萬物抱持著appreciate的態度，是我最嚮往的。他一生遭受那麼多不公平的待遇，流放邊域，受小人陷害；但他仍在清苦的生活中，在世間萬物裡，找到值得讚頌的眞理，一個小小的事物就能引發他滿懷感動，那種胸懷、那種眼光，多麼令人羨慕。若生在現代，我相信他也會是偉大的攝影家。

當一片看似不起眼的葉子在我們眼中熠熠生輝，一條尋常小巷在我們心裡形成美麗的風景，生活中處處皆是喜悅，活在一個美的世界裡，我們能說自己不是世界上最幸福的人嗎？

新詩　1999　台灣

舊約　1999　台灣

凜雕　2006　台灣屏東

Free-mind

「We are the world.」我非常崇尚世界大同，那是一種宏觀的極致。

住在紐約布魯克林區的時候，偶爾會有一兩位黑人來敲門，剛開始潔兮很害怕，但後來習慣了。他們叫我「white hair」，是我不知名的朋友，我會給他們幾塊錢填填肚子，他們也會主動幫我處理雜物。一切那麼自然，這種感覺很好。

有一次我和潔兮在回家的路上，看到幾個黑人在跳街舞，她也隨興地去扭了幾下。我想，她已經體會了這種美妙的感覺。那種美妙來自包容。我把包容建立在平等之上，你和我都在包容中被平等地對待著，一切「和」「平」就出來了。相對地，「心」的視野就一口氣以無限延伸，我想，我不宏觀也難。

我年輕的時候，不管是高興或難過，常常喝醉了就把身上衣服脫個精光，管它是不是在大街上，常常不由自主手舞足蹈起來，或是放聲大哭。在去美國的前夕，幾位好朋友為我餞行，我一下就喝醉了，可是心裡頭卻很清楚。對於未來的挑戰，我一點都不怕，我原來就是一身憨膽，到哪裡都可以活。然而卻有說不出的捨不得，有離別的愁滋味，這裡將不再有我。我忍不住大哭，或許那是對土生土長的故鄉三十幾年來感情的一種宣洩。每次說起這段往事，許常惠還會笑我，脫光了就算了，幹麼跑到最亮的燈下，還哭得那麼大聲⋯⋯

我們人本身應該是很自由的，想做什麼就做什麼，但是社會上很多規矩對我們的限制愈來愈多，久而久之我們忘了盡情歡笑盡情哭泣是什麼滋味，完完整整給別人一個擁抱是什麼感覺。這無形中對藝術家來說是很不健康的。藝術家應

有一種原生的生命力，要把種種束縛放開、擺脫。

所以我常常喝酒的時候，什麼都不穿，回到原來的自己。這些東西是社會要我穿的，我本來就不喜歡這些外在的東西，我覺得人跟人之間，其實是不需要這些的，有了外在的衣飾，就開始有人想表現自己的富有，或是品味什麼的，其實一旦脫光了，人人都一樣。我從很年輕的時候就這樣想，我喜歡開闊，外在的東西愈少愈好。所以常常一高興我就脫光，在撒哈拉的時候也是，看到早晨那滿天的七色彩光，高興得直流淚、脫光光，在沙漠上一路跑！

有一次，底特律的一家博物館畫廊舉行一年一度的party，我有個藝術家朋友在那兒工作，邀請我們一票人去。那天晚上，一堆珠光寶氣的底特律上流名媛和穿著名牌的男士，站在那裡比來比去。然後，因為我的朋友事先訂了五百磅乾冰，他把這些乾冰放進大水池裡，水池立刻像沸騰了一樣，直冒煙，大家都圍過來看。我看到這麼漂亮的水跟乾冰，一高興就脫光跳進去了，整個宴會的人都嚇一跳，然後大家拍手！旁邊都是些上流社會的人，但我管他的，我高興，我要做什麼我就做什麼。這是一種天性，也不是叛逆，我就只是想這麼做而已，可能很多人覺得我很奇怪，但我覺得那種對全世界敞開的心，對藝術家來說是很重要的。不要有太多拘束，懂得包容，才會讓自己的世界變大。

台灣是個海島，先天上少了寬廣與宏大。我們活在這塊土地上，更應該保有包容。懂得包容，心的視野就會寬廣，很多東西就會進來，從前體會不到的，立刻就能想通。用心去看一切，讓自己不要受到有形的侷限，你會抓住宏觀的最佳視野。

瀚　1998　泰國

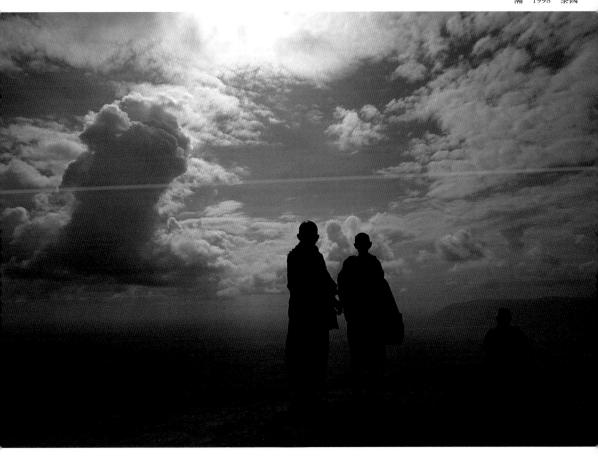

包容　1997　台灣

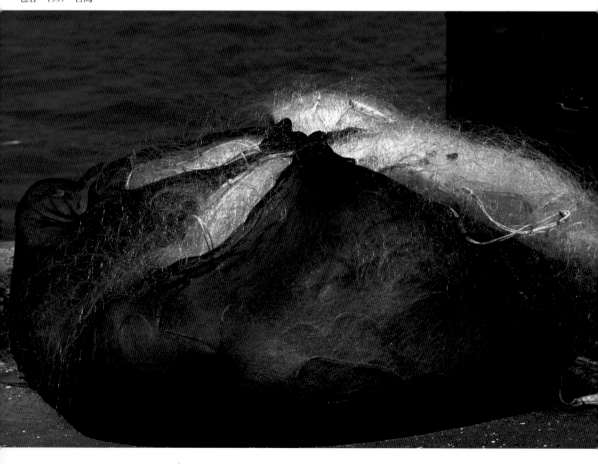

海 綿

海綿在有形的軀體裡，空了很多待填補的洞。牠在不斷地吸收之後，就會飽飽的、穩當當的。當有了一個輕輕的觸動，牠會馬上無私地釋放。一下子，又回到了虛、實的輪迴裡。

我喜歡像海綿一樣，到處去吸收養分。在紐約，我一有機會就把自己埋在博物館裡，猛看、猛吸，就怕不夠徹底。如果沒錢，還可以到中央公園的露天劇場，去看免費的表演。

記得潔兮剛到紐約的時候，我經常在用過晚餐之後，帶著她還有岳母，三個人一起到家附近一個叫作BAM的劇場，去看不同的表演。有音樂、舞蹈、戲劇……回來之後還會一起討論一番。整個晚上，身體、心裡都會飽飽的，很滿足。

這麼多年之後，雖然年紀終於和白髮蒼蒼的外表相符，我仍期許自己像個海綿，不斷有吸收的能力。我仍興致勃勃地與身邊的人討論舞蹈、討論藝術，看到什麼很棒的文章、很棒的書，總是讚嘆。世界之大，永遠有值得吸收學習借鏡之處，我不要當象牙塔裡的國王，在開闊的天地間當個海綿，幸福之至。

在「框」中尋找一份「寬」

經常有人說：「柯錫杰的眼睛總像是追求什麼似的。」其實我一直保有好奇心，到現在還是這樣。對於周遭的東西，總是想探個究竟。記得小時候，房間裡掛著貝多芬的畫像，那對眼睛常常瞪著我心裡發麻，好像追著我直看，什麼想法都逃不過。我常打趣地說：「大概是受了貝多芬的影響吧！」

如果說眼睛看是一種「框」，用心去體會就是一種「寬」。我常先用眼睛去框住對方，找到最美的角度，然後用心去尋找跟這個人之間最好的相處之道，那就是寬。這時候就算是一點小小的快樂，都會讓彼此有幸福的感覺。

1984年某一天黃昏，紐約最冷的時候，我跑到海邊。那時潔兮還沒有來紐約，我一個人在紐約等她來，我希望她來紐約磨練，我可以為她做的，就是馬上讓她拿到居留權。如果跟我結婚，在紐約待下來，她就可以放心地鑽研她的舞蹈。可是那時她還沒決定要來，還在考慮要不要嫁一個浪子似的、沒有一點經濟觀念、兩袖清風的藝術家。

我跑到零下十九度的Coney Island，海邊冷到一隻貓都沒有，只有一盞燈。我在這裡拍了一張照片，請人帶回台灣給她。我說：「舞台有了，燈光有了，就是缺少一個舞者。」事實上我的心就是這樣，我只是借用一個寬廣的空間來表達內心的想法。

這個舞台始終在我心裡。我框住了一個景，成功地說服她，但我的目的是要給她一個舞台，讓美麗的舞者盡情飛舞。我心裡真正想說的是，舞台有了，燈光有了，還有一雙永遠能看到她的美的攝影家的眼睛。

孤燈 1984 美國紐約

在 眾 生 中 尋 找 縱 深

常有人這麼問我：「在看過大山大水之後，回到台灣，整個視野縮水了，在創作上要怎麼去突破呢？」

我思索著這個問題，不管是走在台北的街頭或是鄉間的路上，我用心去看整個環境。的確，台灣是不夠寬廣，文化的累積在發展上不是很有機制。然而，福爾摩沙這個曾是婆娑海洋中的美麗之島，眾生活在這裡，一定有他們的道理。其實大自然給的都一樣，只要停止不當的加工，撥開浮面，掀起阻礙美麗的紗，把該丟掉的丟掉，讓自己走進生活的深處，一定會找出蟄伏的人文。我們往上看、往下看，空間雖然侷限，但必然存有可觀的縱深。

多年前，早上在家門口附近，經常遇到一對當清潔工的夫妻，太陽剛剛升起，陽光和他們臉上溫暖的笑容兜在了一起，他們親切地和過往的人打招呼，飽滿的自信，讓人一天的精神都好了起來。後來想要拍他們夫妻，可是不知為什麼都沒遇上。

芸芸眾生中，我繼續地找，試圖找出每一個生命的縱深。

笛手　1986　台灣

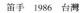

part VI 玖齡‧柯錫杰

「柯錫杰」這三字在台灣，已等同於「攝影藝術」的表徵。柯錫杰一生的藝術成就，他常說是無意間碰上的，尤其許多神來一筆不可多得的傑作，他自己都把榮耀歸給「老天給的」……但我深知能造成這樣精巧無懈可擊的構圖，是因為他在生命過程中，填滿了各種豐美的經歷——冒險、樂觀、艱困、歡樂、博愛精神等，才有這種特殊、張力十足的作品及生命故事。

——舞蹈家樊潔兮

愛 惜 名 譽 的 父 親 與 任 性 的 我

我父親是台南數一數二的雜貨經銷商，也參與各種商會活動，我的母親是他的續絃。1900年代的台南，僅有兩棟洋樓，我外公家就擁有其中一棟，可惜現在已經不在了。母親身為書香世家的獨生女，性格也特別溫柔。我天生調皮，在外面闖禍被人告狀，回家就被父親抓起來揍，三天兩頭就挨打，有時是我活該，被打痛了，讓母親「秀秀」以後，我就把整件事拋到腦後。有時我自認被打得冤枉，就會逃家，台南第一間百貨公司「林百貨」後面，置有大型垃圾箱，我就曾躲在裡頭，眼看家人慌張到處找我，我才肯悠哉現身。

十三歲時，我父親替我大姊夫作保，大姊夫卻因玩股票慘賠，父親無視哥哥們的反對，堅持不欠任何人，徑自把家裡的店頭賣掉還債，這件事拖垮了我們家，更導致母親抑鬱而終，我頑皮的童年也就此結束。1944年美軍轟炸台灣，我們跟著父親離家避難，整個祖宅都燒光了。台灣歸還後，動盪不安，我父親只求子孫安穩，看我玩攝影，他只怕藝術不能當飯吃。我第一次開攝影展時，他從台南到高雄看展，看完只問我有沒有賺錢。

我自覺跟整個家族的人都不像，我太叛逆，走上了自己的路。但父親還是用他的方式在看顧我。

我的父親　約1960　台灣

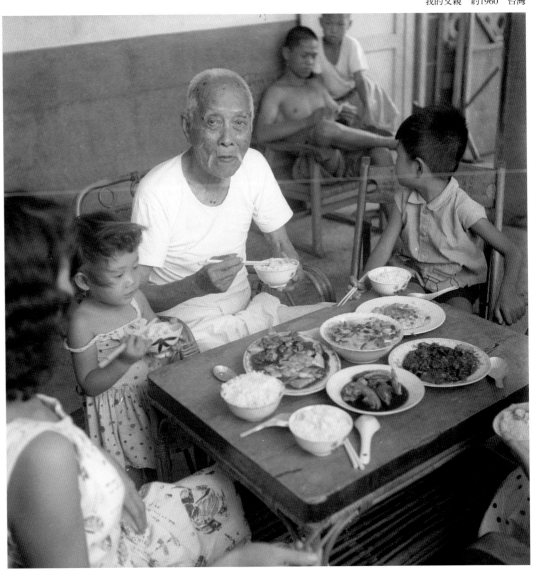

調 皮 的 童 年 、 開 心 的 記 憶

我大姊結婚時我還沒出生，哥哥們結婚也早，我是在姪兒們跟弟妹之間長大的。我個子不高，瘦瘦小小，很聰明又很皮，被兄姊暱稱小狸（タヌキ）。母親疼我，一閒下來，母親跟奶媽就帶我去看歌仔戲，或帶我回外公家玩。外公一家上下也很疼我，一見到母親帶我回去，就搶著把各種舶來品、巧克力拿出來寵我。除了慈愛之外，母親留給我很深的印象是對美的欣賞與追求，每天她都會把自己打理得很高雅，對配色也很敏銳。

我在家排行第八，末廣國小的日本老師替我起了個綽號叫柯八郎，又稱ハチ。現在會這樣叫我的只有我妹妹以及一位好友。我在學校擔任級長，可是老師不在時，我最會帶頭搗蛋，所以也沒少挨打。當時日本內地普遍貧窮，台灣卻擁有肥沃的土地與航運的優越地位。那時台灣鐵路便利發達，我們小學的畢業旅行是從台南到台北芝山岩觀光。十三歲之前，我記憶裡都是這些開心快樂的事。

後來，我應考當天發燒，沒考上哥哥們讀的台南二中，當時家境也急轉直下，母親離世，屬於我的童年就此結束。我考上高雄工業學校，可是 1945 年日本投降，國民政府派人接收學校後，竟把日本校長苦心湊齊的教學儀器變賣一空！我修業期滿後，就不願再升學，只想跟五哥一樣去日本讀書。作家林清玄在訪問我時，曾脫口而出：「你沒受過國民黨教育！」電視主持人凌峰來訪時，也說了同樣的話，因為我天馬行空，不愛作表面文章。

小學時期我（前排左四）與全班同學合影。　約1942　台灣

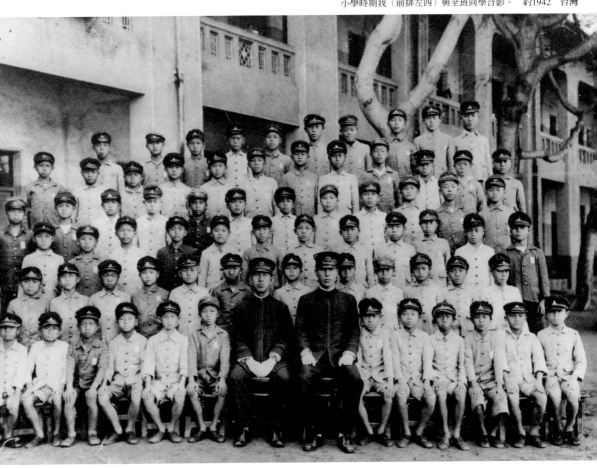

永 遠 眞 性 情 ─ 逃 兵 柯 錫 杰

十八歲起，我進台鹼工作，開始大量讀書、聽音樂，貝多芬的《英雄交響曲》、雨果的小說都曾令我觸動大哭。台鹼前身是南日本化學公司，日籍廠長撤回日本前，把一台帶不走的相機送給我，那是WELTA蛇腹式相機。爲了拍照、洗照片，我找很多書來看，在女孩子面前很「風神」。台鹼同事們暱稱我BOYA（坊や）。

表面上過得自由自在，但全島軍民衝突，二二八餘波不斷，我也有兩次差點就捲進去，這是我會放下一切跟好友劉生容跑去加入「台灣軍士團」的一個遠因。但軍隊生活叫人失望透頂。劉生容特立獨行，還拉小提琴苦中作樂，連長曾問劉生容「世界上最偉大的人是誰？」以當時的政治氣氛，大家都制式回以「蔣中正」，然而劉生容卻大聲說，世界上最偉大的人是「打問幾」──也就是日式發音的達文西──大家聽得莫名其妙，只有我在肚裡大笑。眼看軍隊中處處貪汙腐敗，上級出爾反爾要延長役期，我們決定逃兵；逃兵一年半後，我與劉生容先後自首無效，變成牢友，又輾轉回到軍隊服役期滿。

急智又命大的我常靠著小聰明逃過追查，在月台上有荷槍的軍人在查身分，我機警地抱起等車的孩子，假裝成一家人。也有很多人幫忙包庇我們，但有一餐沒一餐的日子，活得就像野貓一樣，我學會珍惜眼前，當下有音樂會就去聽、有好吃的就吃，不要猶豫，後來我也在各方面都展現出這個特質：好的東西我不會放手，就像碰到潔兮以後就是我緊追著她，不會放棄。

劉生容在逃兵期間繼續畫畫，而我落腳在大樹鄉，在梁英洲的照相館工作。自首後，我被移送到鳳山陸軍基地，與劉生容重聚。劉生容抱著小提琴入伍，也抱著小提琴入獄。這段期間，我不斷找機會陳情，最後終於逃過軍法審判，以服勞役的方式抵銷刑期。

從軍到退伍，我足足花了五年又兩個月的時間。

我與劉生容（後）在軍中留影。 1950 台灣

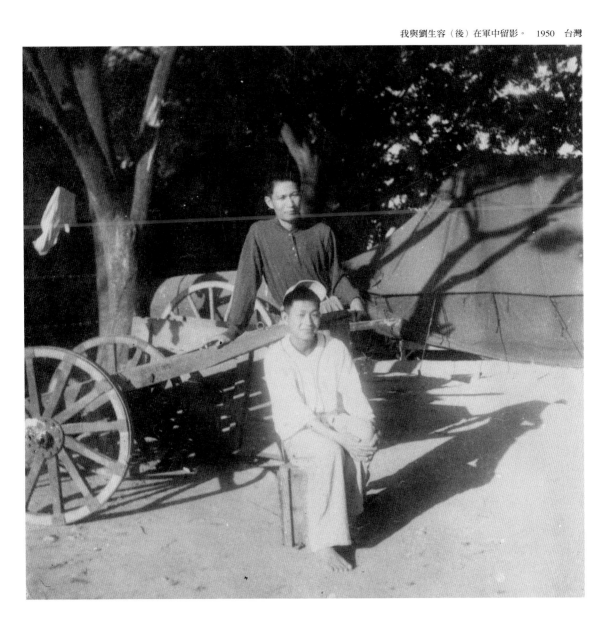

追 求 屬 於 自 己 的 攝 影 美 學

退伍後，我倉促成婚，住進台鹼宿舍，又開始擔任「工務員」。技術室主任李堯依然很放任我，看我整天只想拍照，就在廠裡布置了一間暗房給我，我替公司拍照、記錄活動，還另有加給。

人生第一台相機是日本廠長送的，台鹼營建科主管柯傅也慷慨地把西德製的Rolleiflex、Leica（徠卡）相機借我用。所以我一直到日本留學回來才買下自己的照相機。當時在高雄經營照相材料行的陳水中，常常讓我賒帳。當時拍照蔚為風氣，薪水穩定的中產階級，很流行存錢買一台相機，週末時去拍風景照，或是替家人拍人像照，像我的六哥、四嫂，當年都喜歡拍照。

但我跟人家不一樣，也許是年輕時吸收的思想在攝影上爆發了，我想追求自己的美學。我拍貓、拍月世界、拍歌仔戲後台，自信有了，寄到日本參加比賽，連續入選日本櫻花軟片、日本國際攝影沙龍、日本三菱的入選跟優選。得到肯定以後，我又開始「肖想」去日本學攝影。老天很快給了我機會，1959年，我們重獲五哥的音訊，他當時在日本從事醫學研究，在他的資助下，我搭了八天的船，終於抵達日本。

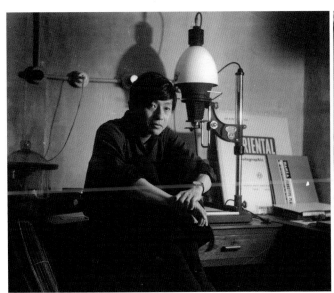

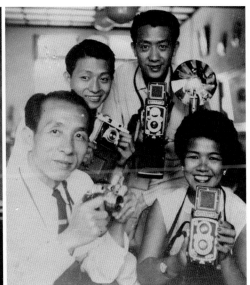

第一間暗房　1956　台灣

退伍後回到台鹼公司復職，主管李堯請木工幫我釘
了一間暗房，開始自學攝影技巧。

第一台相機　1956　台灣

我和四嫂（右前）、二姊夫（左前）、六哥（右後）
一家人都愛拍照。

開 了 天 眼 ， 在 日 本 與 當 代 藝 術 接 軌

日本的第一印象，就是自由的空氣！戰敗十幾年後，日本繁榮得很快，已經重新站穩腳步。我直奔東京綜合寫眞專門學校（東寫），就是衝著校長重森弘淹去的。重森辦學充滿熱情，東寫的課程一點也不死板。最後我們成爲好友，幾乎天天結伴去看展覽、聊天、喝酒，喝多了還常常跑去他家留宿。

逃出政治上的箝制，我終於可以講自己想講的話，讀台灣的禁書。我愛繪畫，卻是在日本才第一次看到畢卡索的畫，也是到了東京我才第一次被舞蹈深深感動，此後我一生都熱愛舞蹈藝術。當時台灣畫壇與國際畫壇有很大的落差，東京卻海納百川，跟國際接軌，我好像開了天眼，什麼都想學、想吸收。

除了廣泛吸收現代藝術的思想，也因爲在日本習慣天天喝酒，很喜歡那種身心開放的狀態，變得越來越像自己，這段時間，我很少拿相機，只是埋頭充電。攝影的技術、理論大家都能學，但沒有建立自己的視野就不能創作，藝術是孤獨的，能不能走出自己的風格，只有自己知道。

畢業後，我好想直接去開闊自由的美國闖一闖，但美簽很難拿，家人也一直催我回台，我就是在這樣不甘的心情下回台灣的。

我與中井老師（右二）、日本奧林匹克運動會海報名攝影師早崎治（左一）、日本攝影著作權先鋒鈴木恆夫（右三）一起到京都祇園看藝妓。

我（右一）與日本同學出遊。　1959-1961　日本

捕 捉 電 光 火 石 的 影 像 瞬 間

我在台灣「突然」成名的過程是很偶然的。1961年回到台鹼，週一到週六上班，週日就帶著照相機到處拍。1962年我與南台灣的攝影同好高雄攝影學會，還辦了兩次聯展。同年我也入選了好幾項日本的攝影比賽。人生的第一次個展也在高雄《台灣新聞報》的畫廊展出。當時包括陳啓川、劉生容的畫家叔叔劉啓祥，還有好幾位不知名的醫生都買了我的作品，其中一張〈盲母〉偶然被顧獻樑先生看到後，他大爲賞識，積極安排我到國立台灣藝術館辦個展。

這次個展將我當時的一點成績集合起來，呈現在大眾面前。顧獻樑也動用了所有人脈，毫無保留地替我宣傳，原本沒沒無聞的我突然打進了台北的藝文圈，進入國華廣告工作。

這次的個展，除了人文、自然以及我受到現代美術啓蒙的攝影作品外，拍攝艾文艾利舞團（Alvin Ailey）的照片占了特殊地位。與前幾種作品不同，像首清新即興的小調，因爲拍攝舞者時，技術上必須能掌握舞者的動態，爲了在畫面中表現出鮮明的韻律跟節奏感，又必須倚靠舞者的表情與姿態，一閃即逝的表演，能不能留下最好的鏡頭，電光火石間就已經決定了。

我（左一）和 Alvin Ailey 舞團合影。　1962　台灣

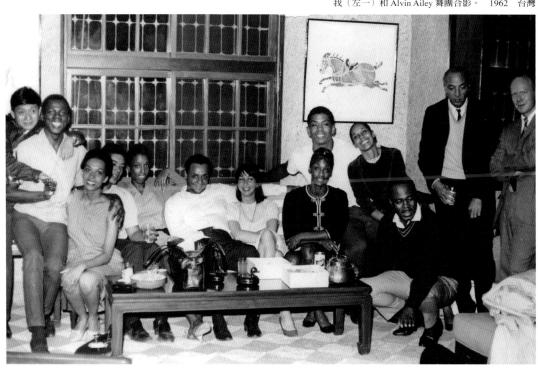

美國現代舞團Alvin Ailey　1962　台灣

美國現代舞團Alvin Ailey 1962 台灣

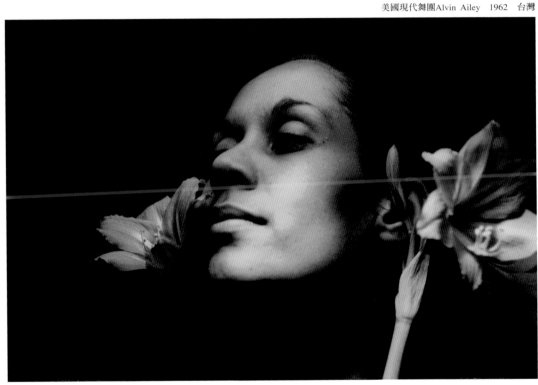

柯 錫 杰 一 拿 照 相 機 ， 只 有 聽 他 的 份

舞蹈家黃忠良看過我拍的照片後，誓言一定要幫我去美國發展。當時我已經離開國華廣告，組了藝園廣告公司，在台北的商業攝影圈裡頗有名氣，何況還有一家人要養，但這些都熄滅不了我想去紐約闖一闖的心。輾轉拿到美簽，赴美前夕，音樂家好友許常惠以及藝術圈的好友替我餞行，我大醉一場，脫光衣服跑到路燈下嚎啕大哭。許常惠後來常笑我：「脫光光就算了，還去找個最亮的地方站！」

其實，第一次去排練場替黃忠良的舞團拍照時，我因為太融入了，不但大聲吆喝，還追著舞者一起跑跳，把正在彩排的黃忠良夫婦煩死了。然而我之前曾有拍艾文艾利舞團的經驗，加上我對舞蹈藝術的熱情，那天拍攝的效果不錯，令黃忠良吃了一驚。他原本對台灣的攝影師毫無期待，後來發現我能拍出讓他驚豔的作品，於是鼎力支持我去美國。

我將黃忠良夫妻從劇場帶到大自然去取景，讓他們在淡水跳舞，還原他創作時的初衷，效果很好，也成了我赴美前個展的主題。1979年，我離開紐約去歐洲流浪，聽說黃忠良因為聯絡不上我，夜不成眠，不斷自問：「柯錫杰在哪？」

後來他潛心太極，我為他拍照時，總想出很多點子，譬如要他爬山、要他在我指定的位置做指定的動作。我們是多年好友，但我拍照時，叫他往西他不會往東。黃忠良曾說：「柯錫杰一拿照相機，我就只能聽他的。」

出發美國前，在台北文星畫廊舉辦「赴美前回顧展」。 1967 台灣

紐 約 遇 知 音 ——
競 爭 與 壓 力 成 就 了 KO SHI CHI

我三十八歲才到紐約，從當攝影助手、拍郵購目錄開始，最後混成了有自己的
工作室、跟時尚雜誌合作的攝影師。我常說，在紐約會出來的人就會出來，沒
有懷才不遇這回事，人種膚色更是無關緊要。我愛紐約，紐約也愛我。然而我
的藍色時期無疑也是在紐約。

風箏即使飛得再遠，仍會察覺冥冥中有一線牽制著自己的方向，我在紐約之前
的兩次流浪：逃兵、留日，故鄉的家人仍是我的牽繫。赴美後，當時的妻子為
了儉省，用郵簡寫密密麻麻的家書給我，我從生活開支裡省下幾十美元寄回，
她也會一一感謝，這些郵簡至今我仍收藏在家。大洋兩端，我們的家庭生活就
只是以薄紙維繫，等我有能力將家人都遷到美國時，已經是那段婚姻的尾聲。

一昧天真又不諳世事的我，在紐約彷彿找到真正可以寄身的地方。我的母語講
台語和日語，講起北京話總是詞不達意，即使受恩師顧獻樑的提攜，活躍在臺
北文化圈，仍常常因為我的笨拙「條直」而將人際關係弄擰，甚至連基本溝通
都有問題。返台定居後，我曾經撥電話到文化機構查詢某些事，接電話的小姐
聽不懂我的「國語」，還以為我是老外！要是沒有潔兮在旁幫忙，我在台灣連
跟人通電話都會出問題。

但是在各色人種彙集的紐約，我用簡單的英語就能和世界頂尖的模特兒、藝術
家溝通。紐約充斥著競爭與壓力，卻是藝術家夢寐以求的舞台。

在紐約的自拍照　約1967　美國紐約

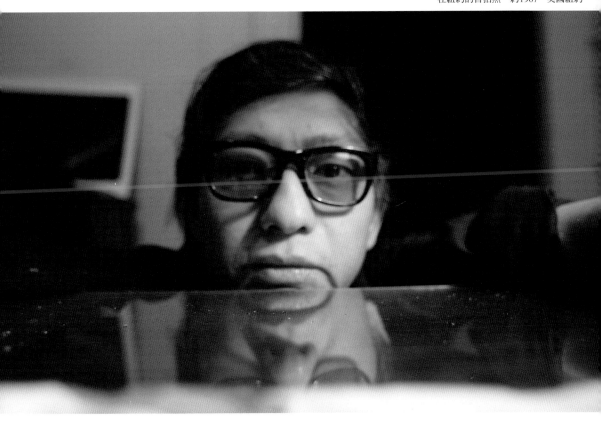

脫 下 一 身 束 縛 ， 我 越 活 越 眞

我自拍過很多滑稽幽默的照片，譬如在沙漠裡一個人洗澡、或與愛車的合照，或是光溜溜地圍著一條圍裙做飯等等。我發現自己的相貌不斷在改變。幼年時還有一點書生氣，逃兵期間眼神卻顯得叛逆、落拓。到日本時，我感染了他們的風氣，時常穿著西裝。

在台灣拍平面廣告時，我怕攝影棚的熱燈，動不動就脫個精光，留下很多人來瘋的照片。到紐約之後，早早白頭的我，已經有種天地任我行走的解放感。在歐洲流浪時，我脫下了一身的束縛，越活越眞。

老實說，我在處事應對上，一點能耐也沒有，常惹潔兮生氣，但她又拿我沒辦法，只能哭笑不得。譬如，我不喜歡死腦筋的人，有時工作上碰見這樣的年輕人，怎麼點都點不開竅，我就把這些話用日語編成打油詩大聲吟唱，對方當然還是聽不懂，連累了在旁的潔兮，她笑也不是、罵也不是，差點憋死了。

我喜歡跟人相處、高談闊論，大家圍繞在我身邊，自然冷落了一旁的潔兮，她有次特別提醒我，以後相偕出門，別把她晾在一邊！我也反省了，她是個才華洋溢的藝術家，我們因藝術而成知己，她卻常年扮演我身邊被忽略的「內人」，很不公平。

趁我還記得她的委屈，恰好有次公開聚會的場合，我就對新象藝術的許博允隆重介紹樊潔兮老師。許博允被我的「大小聲」嚇呆了，潔兮在旁又氣了一場，因為我們三人本來就都很熟，她知道我只是想「表演」一下，表示我有聽進去她的話。

我的黑白自拍照　2010　台灣

調皮阿杰四聯拍　1969　美國紐約

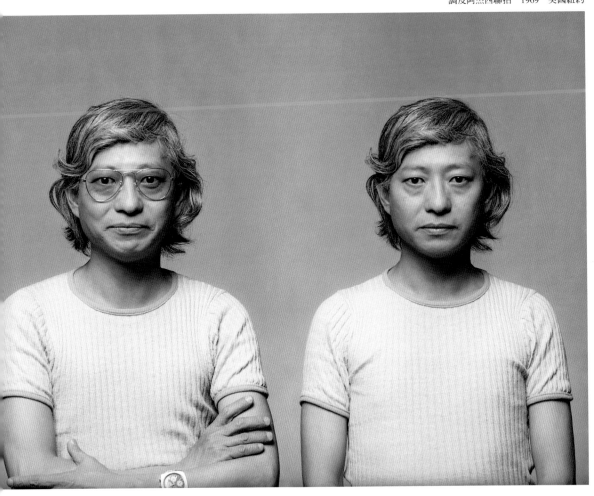

潔兮 · 錫杰 —— 藝 術 之 路 的 人 生 伴 侶

與潔兮新婚在紐約的那段日子，是我們都念念不忘的。某藝術家說我不拍照，就是為了潔兮，這話然而不然。尋獲真愛的我，將潔兮的藝術之路視為第一要務，然而潔兮的藝術光輝不也映照在我的作品上嗎？何況我在照片的轉染法上投入鉅資，只期待會有最好的成品出現，同時也從沒停止鍛鍊我的眼力。

我每天接送潔兮去學舞，那裡聚集了紐約最美的年輕舞者們，我每每看得目不轉睛，潔兮笑我，「你這人……」我不以為意，美在召喚我，我不得不回應吧？

我這樣到處看，並不是為了拍照，但有需要時馬上能派上用場，譬如我一直很欣賞紐約某個爵士吧裡的女歌手，當日本雜誌請我拍一個專題時，我立刻知道自己要拍的就是她！日本雜誌全由我做主，事後也非常滿意。

當時岳母替我們處理家務，讓我們沒有後顧之憂。而我則以藝術家看藝術家的嚴苛眼光，督促潔兮每日進步，給予意見。

潔兮就是我最好的拍攝對象，在家練舞與拍照是我們關起門的樂事。跟心靈契合的伴侶在一塊，永遠不會覺得無聊。我私下替她拍的照片很少對外發表，《時報週刊》請我去非洲拍專題時，我決定先練一練手，就帶著潔兮去墨西哥，在美國境內轉飛兩次，才抵達安地斯山脈的尾端，然後徵詢旅館當地人的意見，請了船夫帶我們到了一個無人島。在自然絕美的懷抱中，誰都像初生的赤子，回到母親身邊般感到安心、踏實。我們拍得好開心，穿著比基尼的潔兮決定全裸入鏡，我先跟老漁夫說，「我老婆要脫光囉！」他很風趣地問，「那我先鑽到水裡躲起來？」笑壞了我倆。

潔兮　1989　美國紐約

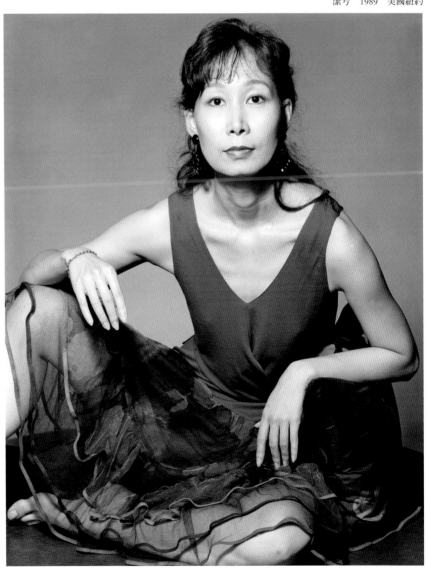

在室內拍潔兮，常見她雙眼無辜，像小動物在靜靜凝視，但潔兮如果想拿我拍的照片去當她舞作發表的宣傳照，我常會無賴地拒絕，還故意說些難聽話：「妳都傻傻的！」潔兮聽了又是氣個半死。

經濟上雖不寬裕，但那段日子千金難買。曾有一次我們在街上購物，排隊結帳時有個經紀人前來遞名片，要求潔兮去當手部模特兒。我立刻拒絕。潔兮拿了名片回家，猶豫著說，拍攝的酬勞對我們的經濟會是一大幫助。我堅持說不，潔兮就一笑置之。

當年我對潔兮一見鍾情的就是她極美的一雙手，憑她自身的資質，成為世界頂尖的手模不在話下。然而我更傾心於她的心靈與才華，一個藝術家不該止步於此。潔兮對舞蹈純淨的嚮往與激情，就像她澄淨的凝望一樣，永遠投向遠方，不曾偏離藝術的道路。

飛天　1993　台灣　　　　　　　　　　　　　　叩（Kos）　1995　台灣

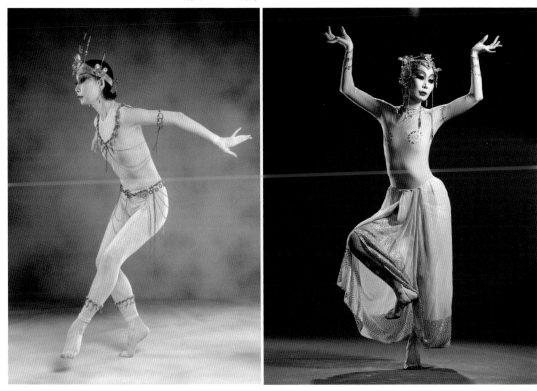

國家圖書館出版品預行編目資料

心的視界：柯錫杰的攝影美學（玖齡復刻版）／柯錫杰著．
— 三版．— 臺北市：大塊文化，2019.10
192 面：　17x24 公分．—（tone：10）
ISBN 978-986-5406-13-4（平裝）

1. 攝影美學　2. 攝影集

950.1　　　　108014973

LOCUS

LOCUS

LOCUS

LOCUS